GUIA PARA PINTAR ABSTRACTA EL PAISAJE

TÉCNICAS ESENCIALES PARA PINTURA AL AIRE LIBRE

GUIA PARA PINTAR ABSTRACTA EL PAISAJE

TÉCNICAS ESENCIALES PARA PINTURA AL AIRE LIBRE

ANBAR BERMEJO
SEGUNDA EDICIÓN

MYLUNA CLASSIC

USA | CUBA | SPAIN

Myluna Books is part of the Anbar Bermejo Group
whose address can be found at anbarbermejo.com

Obra, Diseño y Editorial por: A. Bermejo
Autores A. Bermejo East Moline

Primera Edición Americana, 2021-2025
Publicado en los Estados Unidos por

© 2021-2025 A. Bermejo
All Rights Reserved.
Todos Los Derechos Reservados.

ISBN: 978-1-257-96592-2

10 9 8 7 6 5 4 3 2

Todos los derechos reservados. Ninguna parte de esta publicación puede ser reproducida, distribuida o transmitida de ninguna forma ni por ningún medio, incluyendo fotocopiado, grabación o otros métodos electrónicos o mecánicos, sin el permiso previo por escrito del editor, excepto en el caso de citas breves incorporadas, en revisiones críticas y ciertos otros, usos no comerciales permitidos por la ley de derechos de autor. -*Cubierta delantera, trasera y atrás:* A. Bermejo

GUIA PARA PINTAR ABSTRACTA EL PAISAJE

TÉCNICAS ESENCIALES PARA PINTURA AL AIRE LIBRE

Contenido

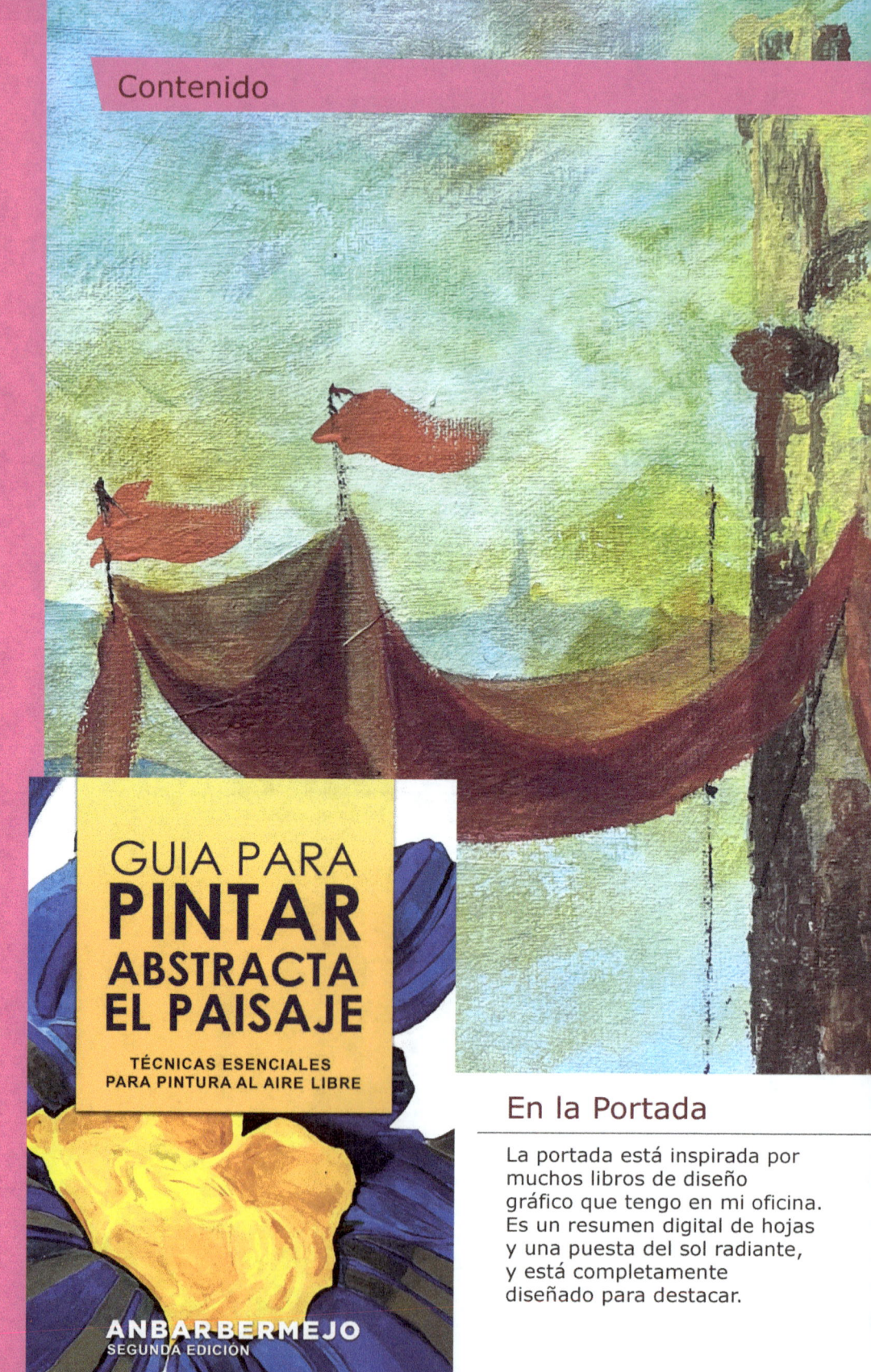

GUIA PARA PINTAR ABSTRACTA EL PAISAJE

TÉCNICAS ESENCIALES PARA PINTURA AL AIRE LIBRE

ANBARBERMEJO
SEGUNDA EDICIÓN

En la Portada

La portada está inspirada por muchos libros de diseño gráfico que tengo en mi oficina. Es un resumen digital de hojas y una puesta del sol radiante, y está completamente diseñado para destacar.

Tabla de Contenido

Introducción 8
Una introducción del artista y de este libro.

Materiales de Dia 10
¿Qué llevar, especialmente si quieres empacar escaso?

Escogiendo un Sitio 14
Cómo elegir un lugar para que coincida con su arte.

Estudio al Aire Libre 18
Estudio de forma rápida y eficiente, para disfrutar de la pintura al aire libre.

Valores Simples 24
Domando el paisaje para el ojo de un pintor.

Luz y Color 32
Pinta lo que ves, no lo que hay allí.

Tarea del Paisaje 35
Afina bien tu pintura en casa.

Considera tu Estilo 38
Añade tu estilo personal y único.

Trabajando desde Imagenes 44
Usando tecnología para ayudarte a completar tu arte.

Terminar o No Terminar 48
Una fórmula simple para presumir.

Muestra tu Trabajo 52
Cómo hacer un cuadro elegante y simple.

Recursos 54
Materiales 56

Producción

Siempre he sido una pintora desde joven y una pintora de paisajes.

Originalmente de la soleada Sothern California, la belleza natural que se encuentra en abundancia allí, con sus impresionantes extremos, me inspiraría durante toda mi vida.

Pasé innumerables horas caminando por las líneas costeras tratando de encontrar la escena perfecta o viajando a los desiertos altos con sus yuxtapuestas montañas nevadas de la Sierra Nevada, en busca de algo de naturaleza mágica que pudiera capturar con pintura.

Ha estudiado con numerosos pintores y escuelas de arte, como la Academia de Arte Kline en Los Ángeles y la Academia de Arte Beréskin Gallery en Bettendorf Iowa, por nombrar algunos.

Pero, aprendido que pude encontrar y dominar mi propio estilo personal saliendo al sol y "haciendo" en lugar de "estudiar" el apasionante mundo de la pintura al aire libre.

¡Así que preparémonos para salir al maravilloso mundo natural que está más allá de nuestra puerta principal, y descubramos una nueva forma de pintar el día normal!

Anbar L Bermejo

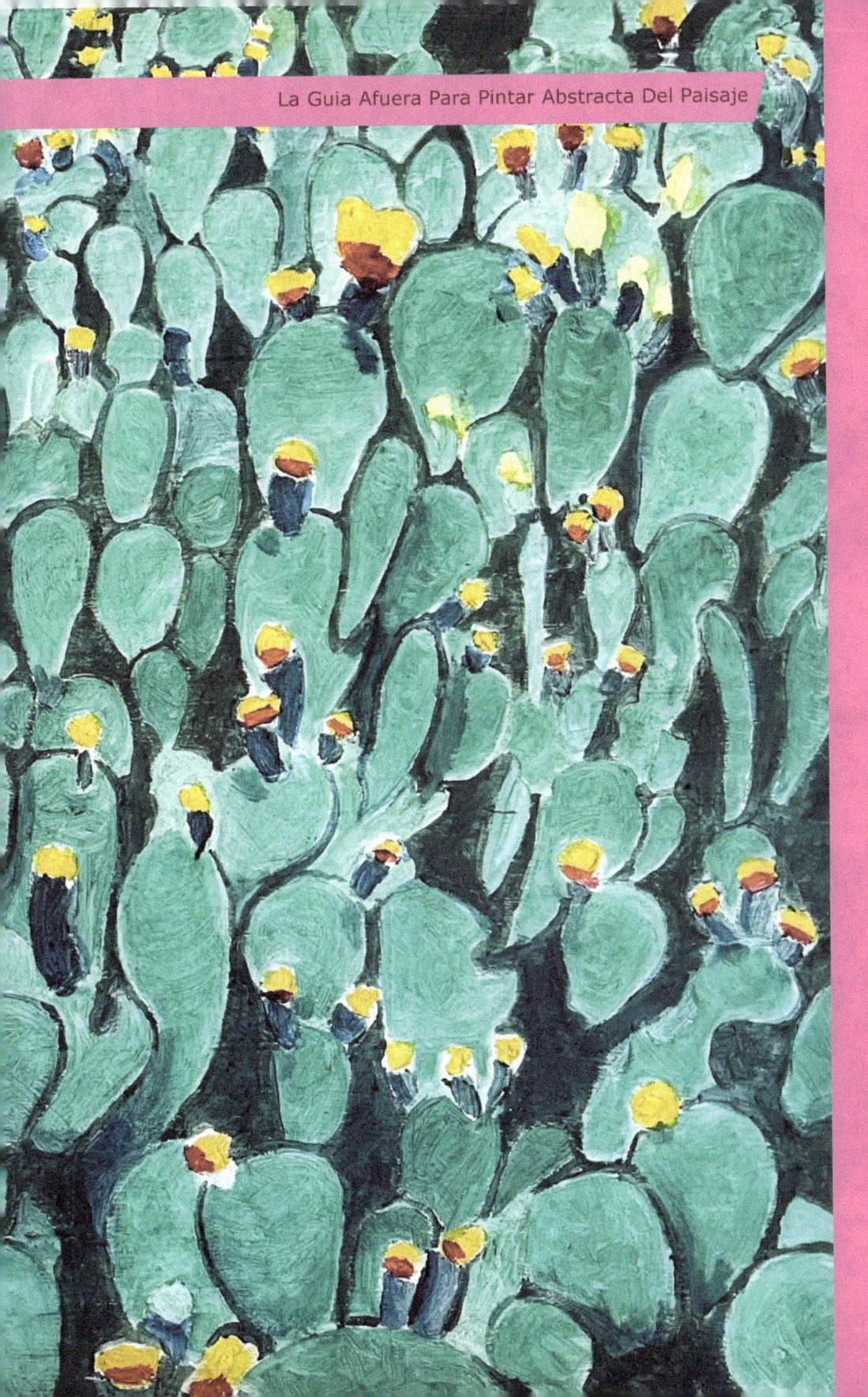
La Guia Afuera Para Pintar Abstracta Del Paisaje

"Primero debes encontrar lo natural que te atrae. Después debes crear lo que ves, en la forma única en que lo ves".

-A.L. Bermejo

Capítulo Uno | Materiales de Dia

MATERIALES DE DIA

Primero debe prepararse para el clima que encontrará en el lugar donde se preparará para el estudio. Es muy fácil elegir uno o dos días perfectos a lo largo del año, cuando no te encuentres con un clima incómodo, pero tampoco encontrarás mucho drama.

Pintura en clima frío. Cuando las temperaturas bajan y las hojas comienzan a cambiar de color, pueden ser algunos de los momentos más inspiradores para pintar paisajes dramáticos. Pero no olvides tus básicos para el clima frío y la lluvia.

¡Un sombrero! No tienes que usar un gorro de pintor Francés, sino algo que mantenga alejado el sol de tus ojos y proteja tu cabeza y rostro de los vientos fríos.

Esté preparado para que los días sean más cortos. A partir de Octubre, el atardecer comienza a asentarse más temprano. Considera salir de casa temprano en la mañana para aprovechar la luz.

Base Medio Exterior
Piense flexible y ligero cuando seleccionando tu ropa.

Agarrar protector solar y agua. Use protector solar en la piel expuesta y tome un tubo para aplicarlo. También me gusta llevar una botella de aluminio reutilizable, llena de té caliente.

Vístase en capas. Me gusta usar ropa interior térmica liviana debajo de los jeans viejos y una camiseta vieja que no me molestaría ponerle pintura. Luego me pongo un suéter y, finalmente, un cortavientos sobre eso. No uso bufandas ni guantes ya que estorban, pero puedes si quieres.

Foto Por: P. Arando

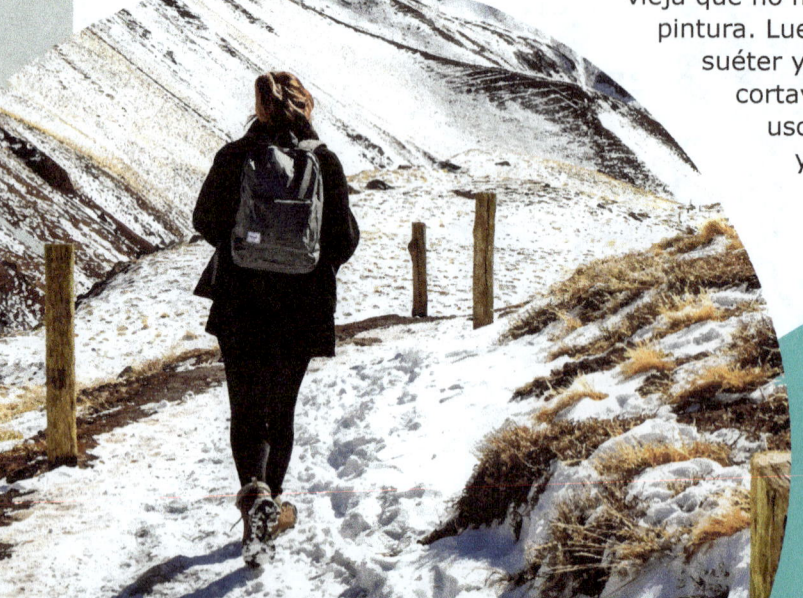

La Guia Afuera Para Pintar Abstracta Del Paisaje

Pintar en clima caliente. Puede tardar hasta dos semanas para que nos aclimatemos al calor, así que tómatelo con calma si decides pintar cuando hace calor.

Evita el tiempo más caluroso. Me gusta pintar en el verano porque uso todos los colores en mi cofre pero también es incómodo. Intento pintar temprano o al final de la tarde, evitando el horario entre el mediodía y las 5 de la tarde.

Foto por: A. Measham

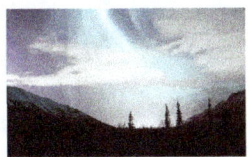

Foto por: HB Mertz

Pintar por la noche. Para una perspectiva diferente, pinto de noche durante el verano. Ahi luciérnagas y estrellas fugaces en Illinois que dan magia instantánea a la escena. Utilizo una linterna en bajo para agregar luz si la luna no está afuera.

Mantener los insectos lejos. Repelente de insectos es una necesidad. Me gusta usar aceite de limón o de eucalipto para un repelente. También llevo una red de cabeza de insecto sobre mi sombrero para el sol, para que no preocuparme que me piquen en la cara.

Quédate en la sombra. Intente y elija una ubicación donde puedes instalarse bajo la sombra de un árbol.

Agua y colores pálido. Usar ropa holgada de colores claros ayudará a reflejar el sol y las mezclas de algodón asegurarán que su ropa pueda respirar. Zapatos abiertos está bien, pero no olvides usar repelente en tus pies también. También me gusta congelar agua en mi botella reutilizable para asegurarme de que voy a tomar una bebida fría todo el día.

Sombreros Breeze son tu mejor amigo. Uso un gorro para el sol con una malla que me permite estar cómoda mientras mantengo el sol de mi cara y cuello.

Capítulo Uno | Materiales de Dia

Protector solar. Use protector solar mientras estás en el sol, o si encuentra una área con sombra agradable. Elija un protector solar con SPF 30 o superior.

Consejo: **Ropa de protección solar.** Ahora puedes comprar ropa de protección solar para agregar una capa adicional de subbloque.

Mantenga un registro de lo que realmente utilizas. La primera vez, o las primeras veces, saldrás a pintar y notarás que vas a llevar cosas que no usas. O que lo necesitaba pero no se dio cuenta de que lo necesitaba, como una toalla para el cuello.

Reconsidere los artículos que llevó pensando que podrían ser "útiles" pero que nunca se usaron. O que tomaste demasiado otro artículo, por ejemplo un rollo completo de toallas de papel, cuando todo lo que usaste eran dos piezas.

Foto por: rawpixel

Bolsa de mezcla Trail
Chicle
Paraguas
¡Más diversión!

Foto por: D. Gold

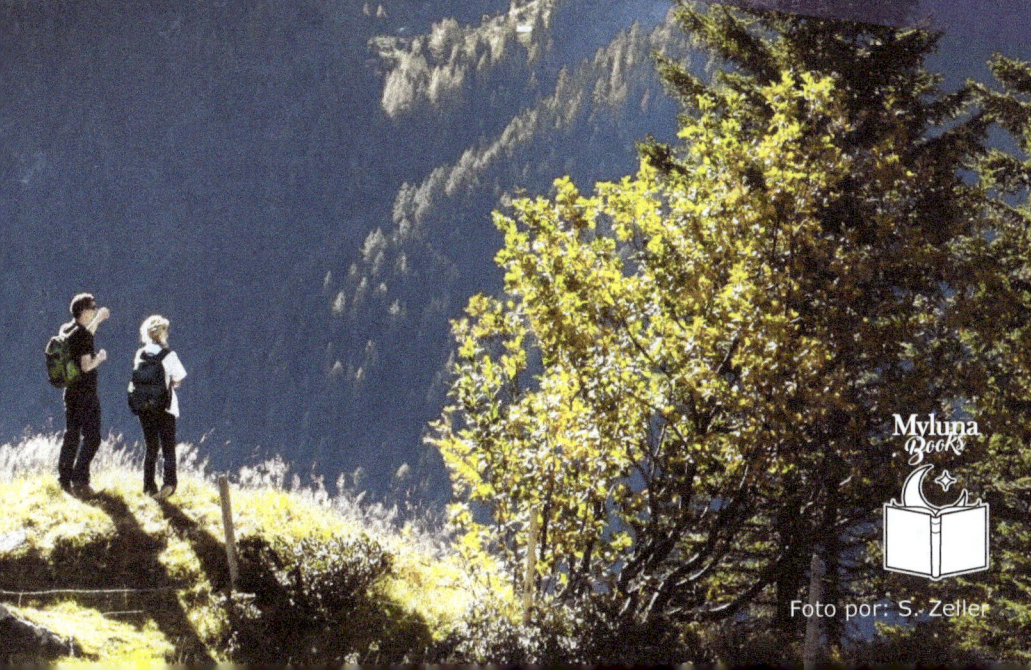

La Guia Afuera Para Pintar Abstracta Del Paisaje

El acto de ir de excursión en busca de una vista para capturar en pintura puede ser difícil, si no desordenado, las primeras veces que salgas. Me he dado cuenta de que cuanto más ligero viajo y más investigación hago de antemano, incluido un viaje de evaluación antes de empacar un estudio, mi esfuerzo será mucho más exitoso.

Mantenga un registro de sus hábitos de empaque y conozca qué artículos, bocadillos o herramientas realmente usó. Esto le ayudará a reducir su carga así como a hacer su viaje más productivo.

Cada vez que voy a salir a una exposición de pintura, me da mucha alegría y anticipación. Encuentro todo el acto y la acción de pintar al aire libre, una profunda felicidad que dura semanas. Desde la planificación y la investigación, hasta terminar mi trabajo en casa.

Foto por: S. Zeller

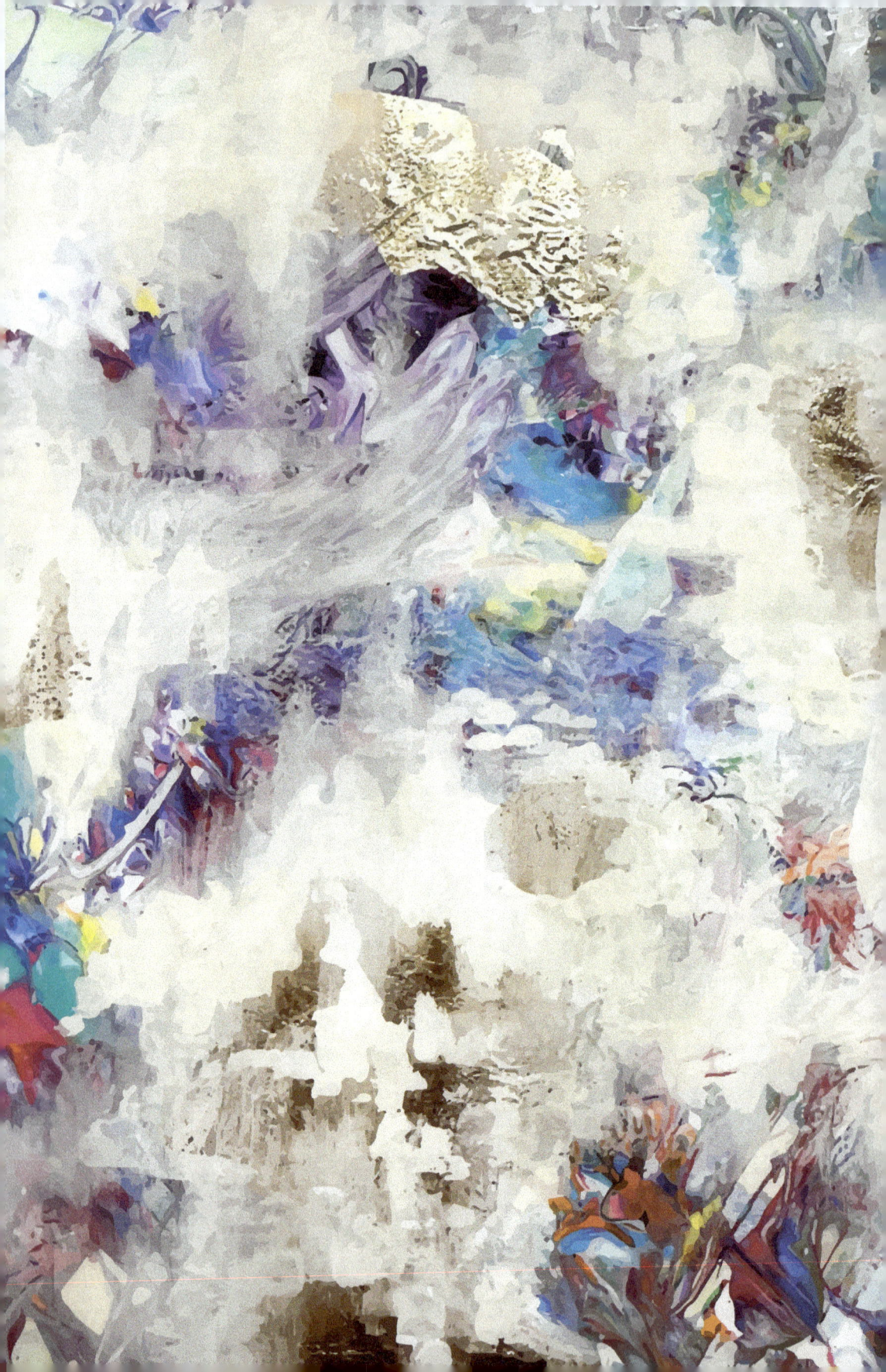

"Aventura para encontrar tu inspiración y, viajar para encontrarte a tu mismo".

-A.L. Bermejo

Capitulo Dos | Elige un Sitio

Elige un Sitio

Nada me ayuda a descubrir realmente la belleza del mundo natural que me rodea, como salir de excursión o hacer una caminata rápida. Puede parecer muy atractivo pasar por una ruta escénica y tomar una fotografía que parece prometedora desde la ventanilla del lado del conductor, pero lo que se perderá son los aspectos inmersivos de la naturaleza.

¡SACA TU MAPA!

La naturaleza tiene mucho más que ofrecer que un rápido recorrido por imagen. Puede disfrutar más de lo que su excursión tiene para ofrecer, incluida la desconexión de electrónica más necesaria. Y los beneficios para la salud de estar en la naturaleza que han demostrado salud en general. Saque su mapa en una aplicación o imprima, encuentre un bloc de papel y un lápiz para que podamos comenzar con nuestra selección de sitios.

PIENSA Y PLANEA POR DELANTE
Elija su ubicación antes de salir para asegurarse de saber a dónde va, y también para saber qué materiales llevar con usted.

Cuando vivía en Dakota del Norte, por ejemplo, tenía que planear al menos una semana antes para tomar el clima, la distancia y asegurarme de que mi esposo estuviera disponible para acompañarme. Pero la pregunta número uno que debe hacerse antes de elegir un lugar: **¿Qué está tratando de decir con su pintura?**

Para este ejercicio, íbamos a pintar una escena inspiradora, que expresa la historia de una tormenta pasajera.

Algo que le dice al espectador "Estar presente, porque todas las cosas pasarán".

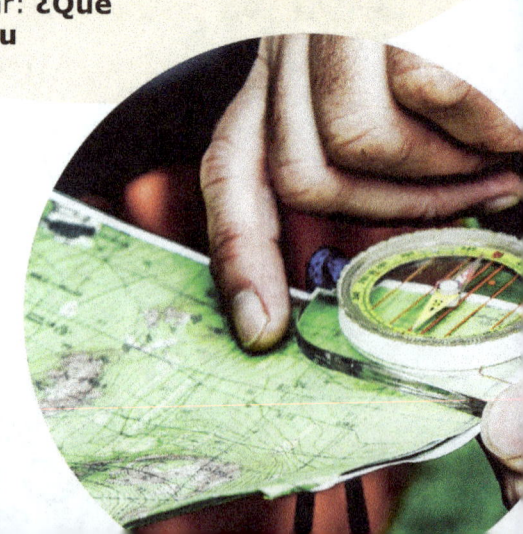

La Guía Afuera Para Pintar Abstracta Del Paisaje

Foto por: Pop y Zebra

Primero reviso el clima. Me gusta usar weather.com para encontrar un día apropiado cuando el cielo esté mayormente soleado, para lo que sería la temperatura, y para verificar la velocidad y la dirección del viento.

Tue
72F

Davenport
Iowa

Mon	Tue	Wed	Thu	Fri
80F	72F	75F	70F	78F

Capitulo Dos | Elige un Sitio

Piensa en tus cosas. Prefiero pintar desde el maletero de mi pequeño SUV durante el clima frío y lluvioso para no tener que preocuparme por mojarme.

O si planeo llevarme un estudio completo para pintar una escena de acción con muchos colores, o si planeo usar un lienzo grande que requiere un caballete portátil.

Mapa un lugar. Uso los mapas en línea de los parques nacionales para encontrar algo como lo que yo imaginé, o los grandes espacios abiertos donde el paisaje podría ser prometedor.

CONSIGUE COSASITAS PARA PINTAR

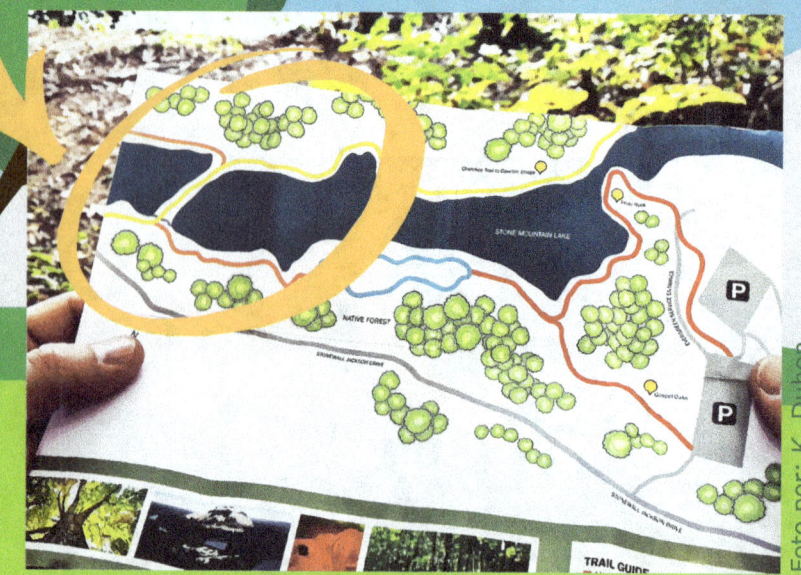

Foto por: K. Duhon

Necesito una gran vista despejada del cielo, así que encontré un gran parque recreativo afuera de la ciudad. Pude encontrar un área silvestre con un gran lago y un estacionamiento que retrocede directamente hacia el lago. Tiene pocos árboles y líneas eléctricas que pueden restringir mi visión del cielo.

La Guia Afuera Para Pintar Abstracta Del Paisaje

Si tienes suerte y tienes un patio trasero con un atributo salvaje, puedes practicar teniendo un estudio allí. O si tienes un amigo que es dueño de una granja que está dispuesto a permitirte instalarte allí, eso te facilitaría encontrar un lugar seguro.

No importa cómo encuentras un lugar para practicar, siempre verifique que sea un lugar seguro y que le notifique a otra persona por lo menos dónde irá y cuándo regresará.

"La pintura es solo otra forma de llevar un diario."
— Pablo Picasso

"No tengas miedo de hacer un revoltijo. Todos somos imperfectos al principio y nos volvemos gran con práctica".

-A.L. Bermejo

Capitulo Tres | Estudio al Aire Libre

El Estudio al Aire Libre

Uno de mis sueños artísticos es tener mi propio estudio, con vistas a una costa rocosa o un cañón particularmente interesante en los Badlands de Dakota del Norte. Pero al no tener una pequeña fortuna, debo viajar a lugares y arrastrar un estudio conmigo.

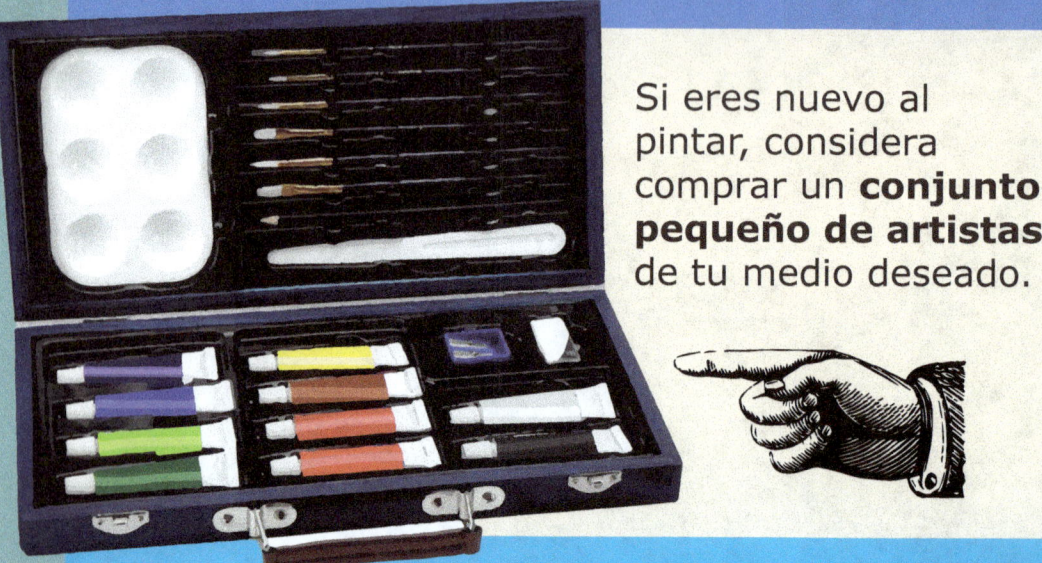

Si eres nuevo al pintar, considera comprar un **conjunto pequeño de artistas** de tu medio deseado.

Lápices de colores y acuarelas. Se adapta mejor a los principiantes, ya que no requieren ninguna capacitación y no es necesario llevar herramientas adicionales. No utilizaremos lápices de colores o acuarelas en este libro, ya que no es un medio que yo prefiero.

Acrílico y aceites. Ambos requieren una cuidadosa atención, ya que los aceites pueden ser combustibles, además de experiencia y útiles adicionales. Estaremos trabajando con aceites en esta guía.

Foto por: C.s Gallimore (antecedentes)
Foto por: Moss (correcto)

La Guia Afuera Para Pintar Abstracta Del Paisaje

Antes de comprar y almacenar acrílicos o aceites, lea atentamente las instrucciones sobre cómo usarlos de manera segura y **siempre use guantes cuando manipule pigmentos a base de plomo.**

Evite el uso de recipientes de metal o de espuma de poliestireno, ya que pueden causar quemaduras o gases nocivos. Prefiero reutilizar los frascos de vidrio para trementina y un palet de madera para cargar mis brochas.

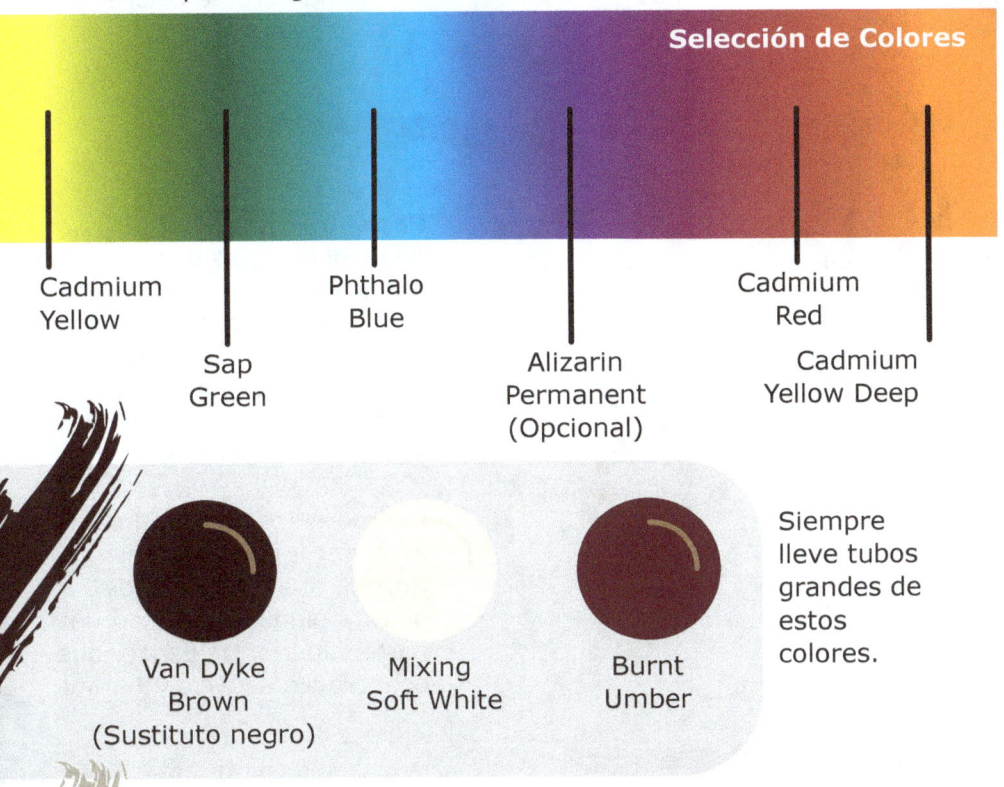

Selección de Colores

Cadmium Yellow
Sap Green
Phthalo Blue
Alizarin Permanent (Opcional)
Cadmium Red
Cadmium Yellow Deep

Van Dyke Brown (Sustituto negro)
Mixing Soft White
Burnt Umber

Siempre lleve tubos grandes de estos colores.

Selección de color. Mantengo mi paleta de colores lo más limitada posible o resulta abrumador transportar numerosos tubos de color. Luego mezclo los cinco colores que llevo para producir los colores que necesito, o mezclo con un blanco suave o marrón oscuro para diferentes valores.

Burnt Umber es una necesidad y se usa para tonificar y dibujar rápidamente su pintura inicial.

Capítulo Tres | Estudio al Aire Libre

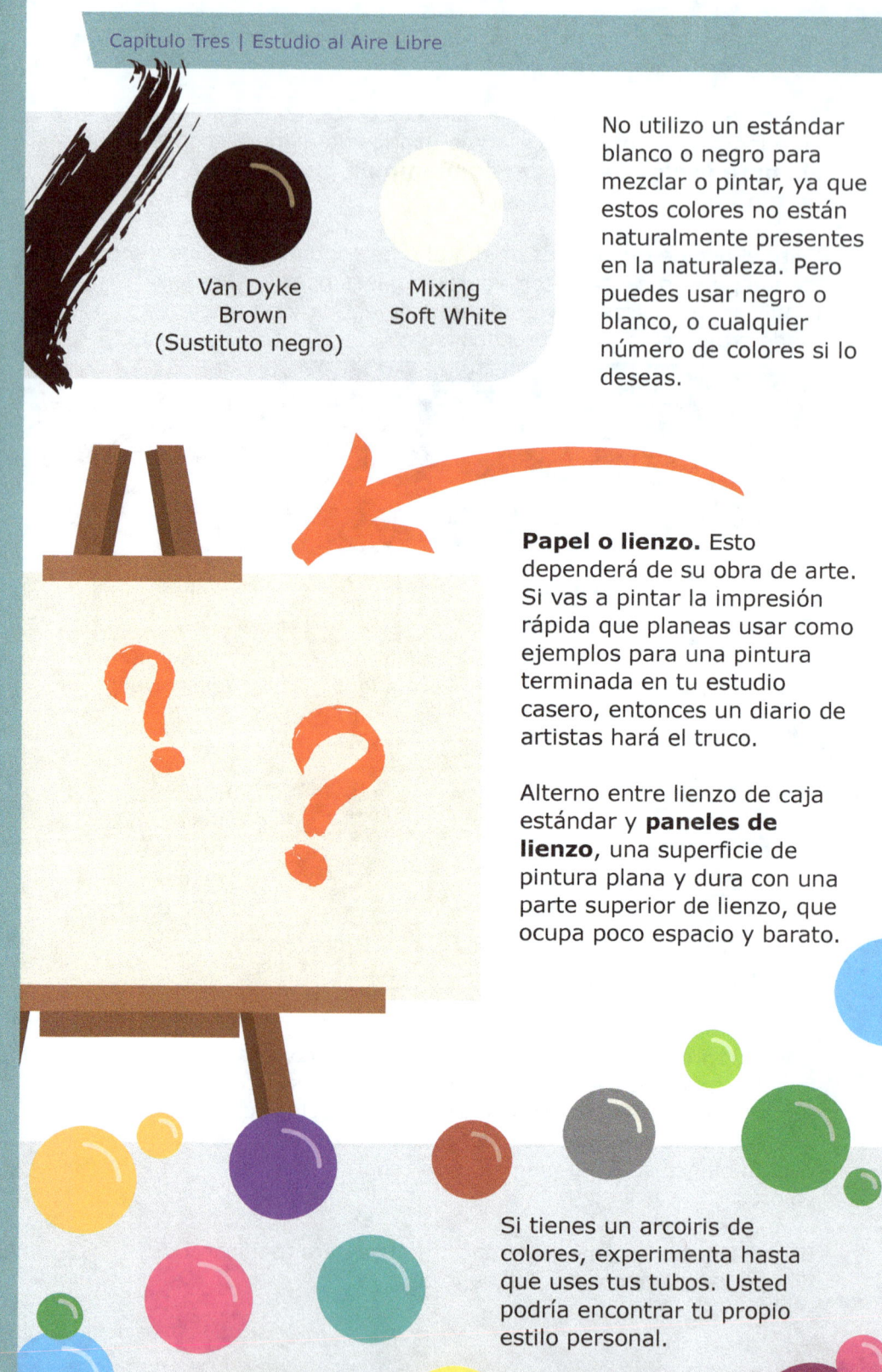

Van Dyke Brown (Sustituto negro)

Mixing Soft White

No utilizo un estándar blanco o negro para mezclar o pintar, ya que estos colores no están naturalmente presentes en la naturaleza. Pero puedes usar negro o blanco, o cualquier número de colores si lo deseas.

Papel o lienzo. Esto dependerá de su obra de arte. Si vas a pintar la impresión rápida que planeas usar como ejemplos para una pintura terminada en tu estudio casero, entonces un diario de artistas hará el truco.

Alterno entre lienzo de caja estándar y **paneles de lienzo**, una superficie de pintura plana y dura con una parte superior de lienzo, que ocupa poco espacio y barato.

Si tienes un arcoiris de colores, experimenta hasta que uses tus tubos. Usted podría encontrar tu propio estilo personal.

Brochas. La selección de brochas puede ser una tarea difícil, si ha visitado una tienda de arte y vio la selección del brochas. Pero solo necesitas cinco brochas seleccionados para completir la mayoría de las pinturas.

• Las brochas duras se usan mejor para los aceites; Pelo de cerdo o brochas sintéticos similares.

• Las brochas finas se utilizan mejor para acuarelas y acrílicos, donde no es necesario que retengas mucho pigmento.

Consejo: Comenzaremos usar nuestras brochas desde grande a pequeño, trabajando hasta el fondo.

Use un marcador permanentes para etiquetar sus brochas para que pueda distinguirlos fácilmente.

A. Una talla 14 o 16 Bright o Short Filbert. Utilizará este brocha para tonificar y bloquear formas grandes.

B. Una talla 4 Filbert. Este es unas de mis brochas favoritas porque puede hacer todo desde trazos redondos para orbes, troncos de árboles y ramas; o trazos finos cuando se usan de lado, para césped, ramitas y detalles suaves.

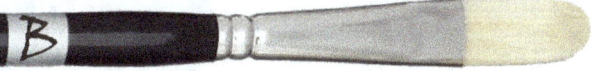

C. Una talla 6 Bright, por menos flexibilidad y menor carga de pintura.

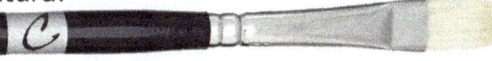

D. Una talla 4 Round ideal para trazos largos, como los utilizados en pinturas impresionistas.

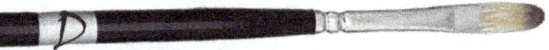

E. Una talla 2 Detalle Sintetico Brochas, Filbert o Round, y la bruchas más suave de tu set. Se usa al final de su pintura para detalles finos.

Capitulo Tres | Estudio al Aire Libre

Suministros adicionales. También llevo una pequeña caja de lápices con un:

(A) Barra de carbón rojo, porque el negro tiende a oscurecer mis pinturas.

(B) Lápiz de ébano porque permite realizar bocetos suaves que no se perforarán.

(C) Borrador de masilla suave, que elimina las marcas de plomo y carbón.

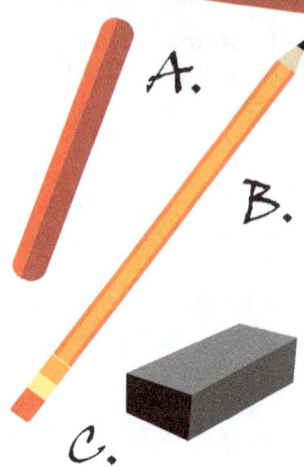

Trementina. Utilizo una jarra pequeña de 16 onzas, llena solo 3/4 de trementina sin olor, y coloco una esponja de plástico pequeña y redonda al fondo para ayudar a limpiar mis brochas. Cambio la trementina solo cuando empiezo a notar que el líquido gris está influenciando mi trabajo.

Jabon Liquido. Use jabón de platos para limpiar sus brochas cuando sea necesario. Funciona mejor que otros jabónes.

Guantes y toallas de papel. Para evitar que los aceites y solventes dañar la piel, uso guantes de nitrilo. Son excepcionales al resistir la descomposición de una reacción química y no causan ninguna irritación en la piel.

Para las toallas de papel, uso toallas de taller azules porque son duraderas, no sueltan pelusa y puedo usarlas directamente en mi pintura.

Utilizo ambos materiales hasta que se deshagan y un solo par de guantes o una sola toalla pueden durar varios viajes.

La Guia Afuera Para Pintar Abstracta Del Paisaje

¡Picnic Divertido!

Me encanta preparar un maravilloso picnic cuando salgo a pintar. Asegura que estaré en el lugar el mayor tiempo posible y también me da la oportunidad de tomarme un descanso de la pintura.

Al alejarse de su pintura y al mismo tiempo tomar un delicioso descanso, le dará la oportunidad adicional de reevaluar el progreso de su obra de arte con ojos renovados. Al usar aceites, ha agregado tiempo para hacer cambios o quizás hacer algunas correcciones si es necesario, ya que lleva mucho tiempo para que los aceites se sequen por completo.

Foto por: E.S. Aceron

Capitulo Cuatro | Valores Simples

Valores Simples

Ahora que estamos en nuestro lugar, con herramientas y nuestro almuerzo, es hora de preparar la pintura. Después de ubicar la vista que mejor se ajuste a la idea de nuestra pintura, configuraremos un estudio temporal.

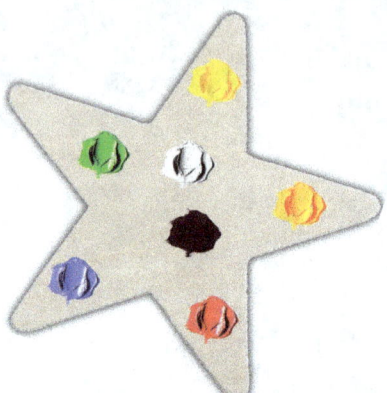

Me gusta tomar una silla portátil y usar una manta grande para el enfriador de picnic. La manta ayuda a mantener mis herramientas fuera del suelo y también es un lugar de descanso perfecto para que mi esposo se relaje o tome una siesta si decide unirse a mí.

Truco personal: Me gusta usar una estrella de madera como mi paleta. Puedo comprar un paquete de 10 en la tienda local de arte. Luego lo imprimo con acrílico blanco mate en ambos lados, y uso un lado para tonificar mi lienzo y el otro para pigmentos de color.

Primero aplique Burnt Umber solo en la parte posterior porque usaremos esta pintura en la página siguiente.

Frente de la estrella

Cadmium Yellow

Cadmium Yellow Deep

Sap Green

Mixing Soft White

Van Dyke Brown

Burnt Umber

Phthalo Blue

Cadmium Red

La Guia Afuera Para Pintar Abstracta Del Paisaje

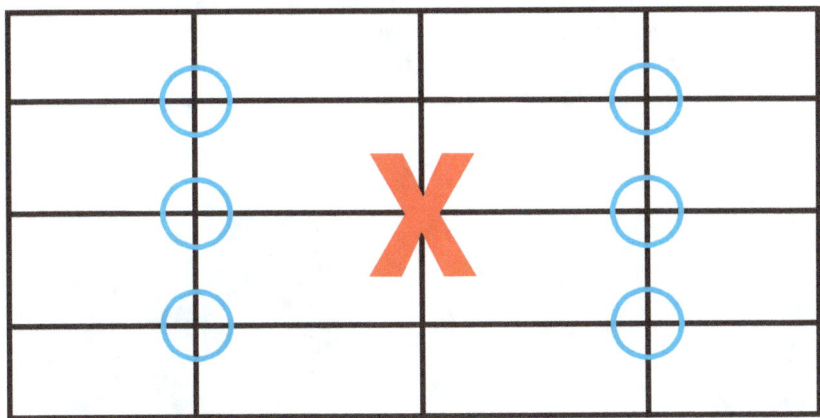

Recuerde ejercer **la regla de la cuadrícula de composición** y organiza su escena para evitar poner su punto focal en el centro x, como se muestra. A los ojos les gusta "descansar" donde las rejillas se encuentran, rodeadas de azul, colocando su punto focal en cualquiera de estas intersecciones le dará a su obra una sensación equilibrada.

Con su pincel más grande, la brucha bright con la etiqueta A, cargado casi goteando con aguarrás diluida. Frote una toalla solo lo suficiente para evitar que gotee si es necesario. Tonificaremos nuestro lienzo utilizando formas de bloques de valores y agregaremos profundidad al mismo tiempo.

Foto por: W. Wang

Consejo Personal: Me gusta cerrar ligeramente los ojos y dejar que la vista se aclare, para ver menos detalles y más formas en manchas.

Capitulo Cuatro | Valores Simples

Pinta las nubes de abajo hacia arriba, en el paso 5.
Luche contra la necesidad de pintar las nubes primero, y logrará los valores naturales presentes en la naturaleza. Recuerda, todo crece de abajo hacia arriba, y eso incluye las nubes.

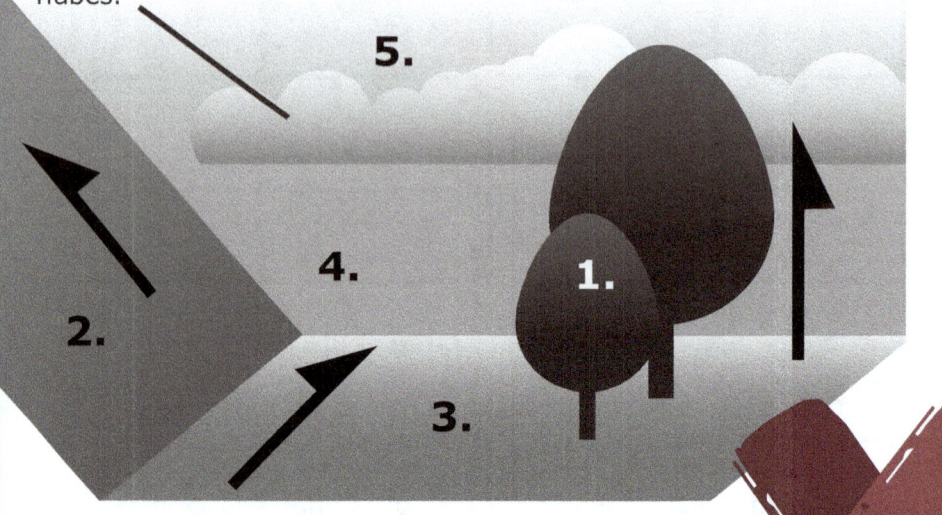

Pintaremos en orden como se muestra en la fórmula simple ilustrada arriba. Comenzaremos haciendo formas grandes que se asemejen a la escena que está viendo.

Use un trazo como X o Y cuando trabaja con la pintura.

No vuelva a cargar la brocha con pintura, pero sumerja la brocha en la trementina mientras trabaja para permitir que la pintura fluya. Use movimientos sueltos.

1. Comience de forma relajada y ligera, pintando los árboles más cercanos a usted, luego los árboles justo detrás de esos. No pintes los árboles en la distancia.

2. Moje ligeramente su brocha en la trementina y luego pinte las montañas o los edificios cercanos.

3. Sumerja ligeramente la brocha en la trementina y luego pinte el suelo que comienza más cerca de usted hacia el horizonte posterior.

4. Sumerja ligeramente la brocha en la trementina y luego pinte el cielo desde el horizonte hacia arriba.

5. Sumerja ligeramente la brocha en la trementina y pinte el cielo y las nubes de abajo hacia arriba.

La Guia Afuera Para Pintar Abstracta Del Paisaje

No deberías necesitar repetir este proceso. Observe su dibujo durante unos minutos para permitir que el tono se estabilice. Si el burnt umber comienza a correr, cargaste demasiada trementina.

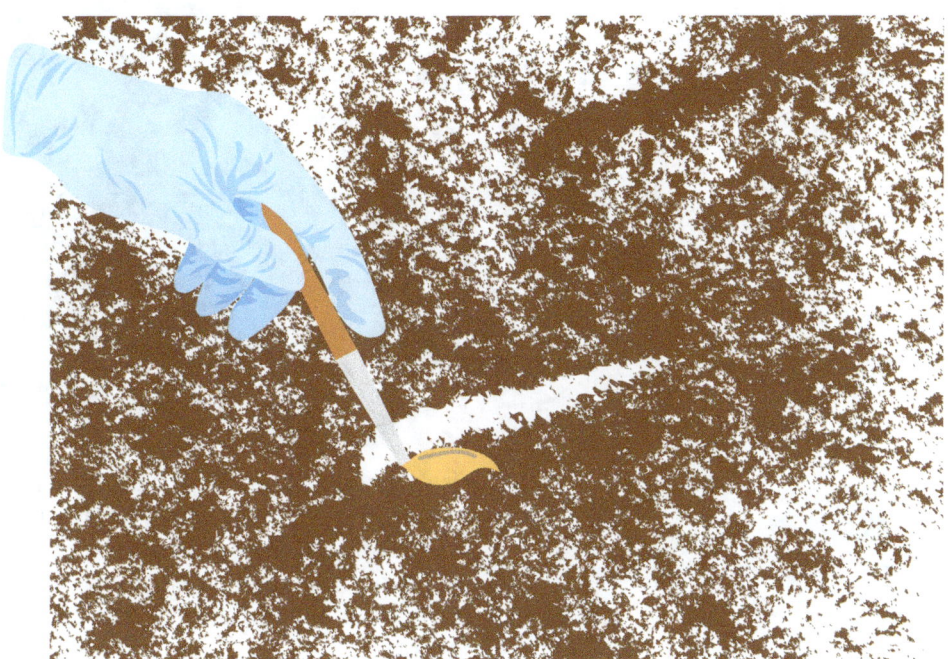

Ahora agregaremos "luz blanca" eliminando el pigmento en lugar de agregar color blanco en la parte superior.

Envuelva la esquina de su toalla alrededor de su dedo índice, luego frote su cepillo cargado con trementina para humedecer la toalla y **arrastre el pigmento hacia abajo del lienzo.**

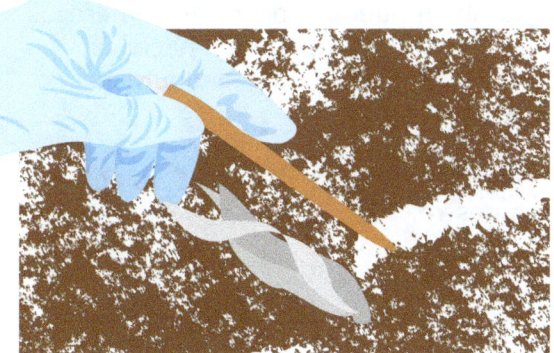

Para lograr que la **luz reflejada** de los objetos más pequeños, **envuelva la toalla alrededor de la parte posterior de su pincel y arrastre hacia abajo,** eliminando el pigmento a medida que avanza. **O arrastre hacia adentro** si está trabajando en una rama, para que pueda crear una sombra natural cuando levante la toalla.

Capitulo Cuatro | Valores Simples

Puedes regresar y recargar tu brocha para crear áreas oscuras con más pigmento, pero no uses demasiado color. Aún debería poder ver la textura del lienzo en su estudio.

Ayuda moderna: Si le resulta difícil encontrar las zonas de valor de su escena, puede tomar una foto con su teléfono y usar una aplicación móvil para cambiar la imagen a blanco y negro.

También puedes encontrar numerosos aplicaciones que pueden hacer un mejor trabajo que la configuración de su teléfono.

Dibuja tu pintura del 1 al 5 como se muestra.

Foto por: M. Chinciusan

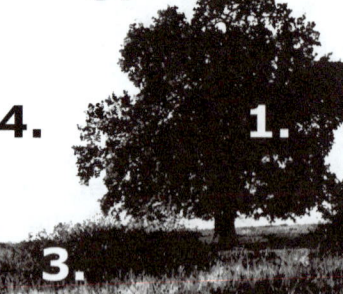

5.

4.

1.

3.

2.

La Guia Afuera Para Pintar Abstracta Del Paisaje

Haciendo razón de formas y valores. Ahora que tenemos nuestros valores iniciales y nuestra plantilla, daremos profundidad al utilizar nuestro segundo pincel más grande, la brucha filbert marcada B, para dibujar una cuadrícula básica sobre nuestras formas y delinear nuestras manchas.

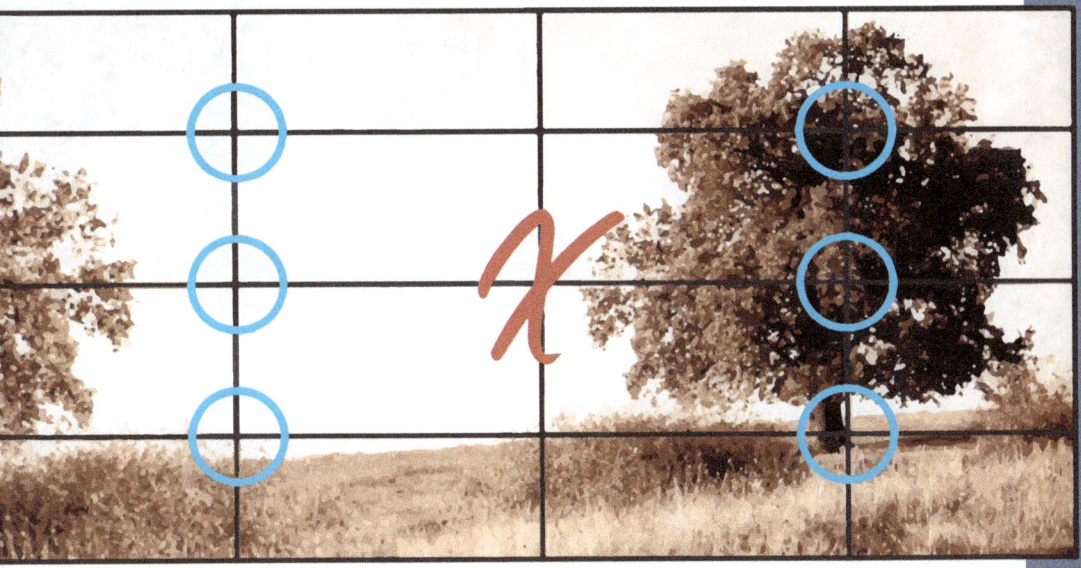

Reutilizé la misma técnica que usamos para tonificar el lienzo, trabajando de 4 a 1, para hacer una cuadrícula que mostrará curvas mientras mantiene el color en los mismos valores generales que la plantilla. Esto ayuda a dar contorno y planos.

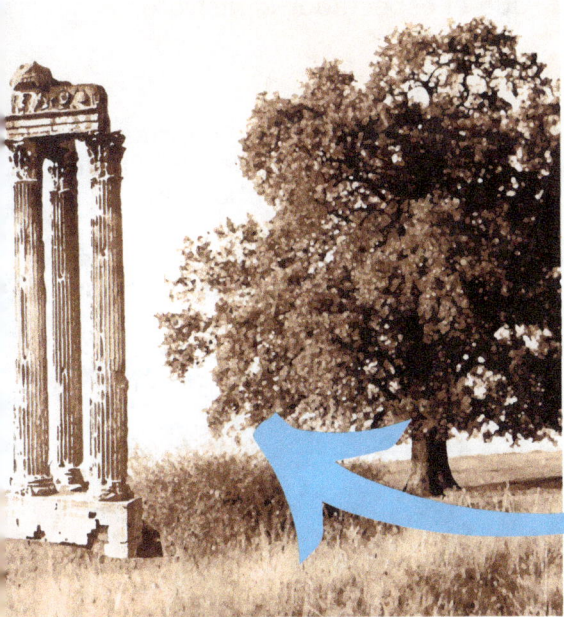

En este punto, comienzo a abstraer la escena y añado mi propio estilo personal. Una vez que haya establecido su base en la escena real que está observando, tendrá una base sólida para jugar y abstraer.

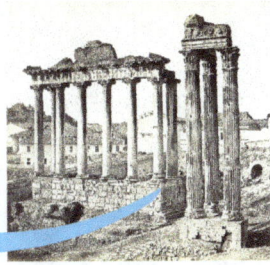

Intitulado Ruinas de un foro romano
Fecha: c. 1867
Artista: Robert MacPherson

Capitulo Cuatro | Valores Simples

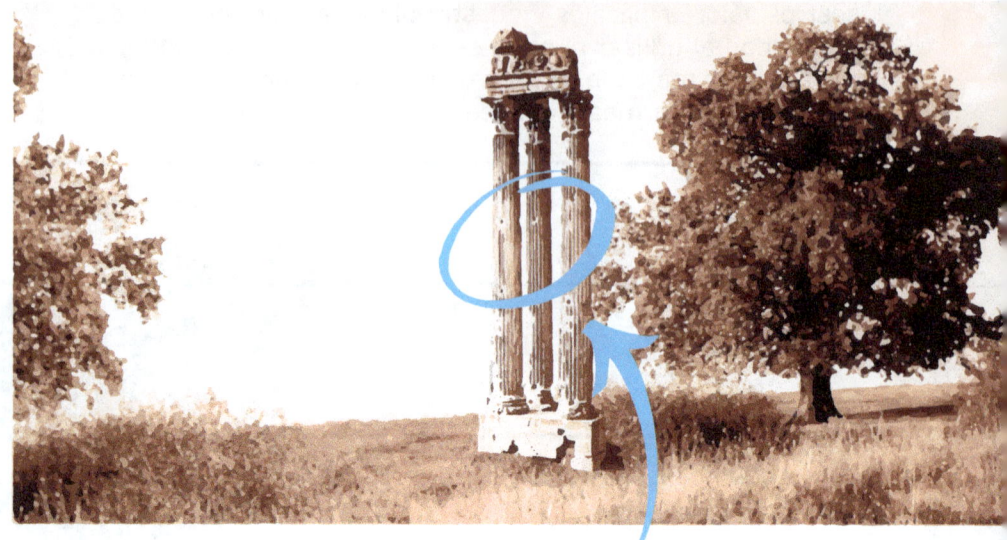

Luego me muevo a mi brucha bright **etiquetado C**, para agregar la ruina griega distante que encontré en unsplash.com.

Me gusta trabajar con ruinas antiguas en fotografías que muestran los sitios a medida que se encontró, cubiertos de plantas silvestres.

Puedes encontrar ejemplos en el internet o puede usar sus propios ejemplos, solo tenga en cuenta los derechos de autor y los requisitos de uso justo.

También voy a agregar un par de pilares rotos más cerca del espectador, para crear un tema sutil más profundo e interesante para que el espectador lo disfrute.

Me gusta agregar toques de adornos históricos en forma de ruinas arquitectónicas en las pinturas del Medio Oeste porque seamos honestos, el Medio Oeste puede ser muy aburrido.

Si se siente más cómodo con otros elementos como banderas, personas en acción o bestias fantásticas, puede usar estos en su lugar.

Foto por: C. Gottardi

La Guia Afuera Para Pintar Abstracta Del Paisaje

Truco Profesional
Si alguna vez te has preguntado por qué se muestra a un artista sosteniendo su pulgar, es porque están midiendo la perspectiva con una escala de 1: 1. A menos que lleve una regla, puede usar el nudillo del dedo para ayudar con la escala como se muestra a continuación:

10 Pies

1 Nudillo

Por ejemplo, puede representar 10 pies a 1 nudillo cuando se ve al nivel de los ojos a la longitud del brazo. Cierra un ojo para que puedas alinear mejor tu vista. Mantenga su agarre en la brocha.

Luego, vuelva a su lienzo, baje la mano y aún agarre la brocha para apoyarse, al nivel de los ojos. Lleve su brazo hasta que su codo se apoye en su pecho, y mida los mismos 10 pies a la mitad de lo largo del brazo igual a 1 nudillo.

Esto es algo difícil de explicar, incluso en persona, ya que tienes que usar su propia perspectiva, ojos y escala deseada para controlar el resultado de lo que representará un nudillo.

También me gusta seleccionar un objeto como mi guía. Por ejemplo, si un árbol mide 10 pies y una persona mide 5 pies, sé que esa persona tendrá la mitad del tamaño del árbol, en general.

Puede ser más preciso si usa una regla para escalar un objeto hacia arriba o abajo. Por ejemplo, es posible que desee pintar un primer plano de una cesta de frutas en lugar de toda la huerta, luego debería escalar 1" pulgada para igualar 5' pies.

1" = 5'
al brazo largo

Capitulo Cinco | Luz y Color

Luz y Color

Para seguir trabajando en nuestro ejemplo, es hora de comenzar a usar color para pintar la luz. Usaremos nuestros 5 colores y mezclarlos para combinar colores en lugar de comprar una amplia gama de colores premezclados.

"Puedo obtener la ilusión de distancia aplicando las reglas de perspectiva. Pero cuando uso el color, debería poder crear esa impresión de distancia de alguna otra manera."
- Rembrandt

Rembrandt fue un maestro del color y dedicó su vida a capturar la luz en el espacio a formas magistrales.

Este libro no es un intento de imitar a Rembrandt, sino usar sus reglas para crear profundidad y distancia con el color.

Cadmium Yellow

Cadmium Yellow Deep

Mixing Soft White

Sap Green

Van Dyke Brown

Phthalo Blue

Cadmium Red

Arreglo mis colores como se muestra aquí en mi pequeña paleta estrella.

Puedes utilizar una paleta cuadrada si tu quieres.

Puede organizar los cinco colores en filas como se muestra. Con colores fríos arriba, a los colores más cálidos abajo. Luego coloco un toque de Van Dyke Brown a la izquierda y un poco de mezcla blanco a la derecha. Mezcla en consecuencia.

Consejo: Recordar que los colores fríos naturalmente se quedan atrás y los colores cálidos quieren saltar hacia el espectador.

La Guia Afuera Para Pintar Abstracta Del Paisaje

Puedes usar un cuchillo de paleta para mezclar, pero esto me parece inútil y difícil. Mezclo con mi brucha mientras trabajo, y **pinto con mi brucha cargado desde abajo hacia arriba, o desde adentro hacia afuera**, para obtener las ilusiones de espacio y profundidad con el color.

Consejo de Ilusión: Cuando trabajo en los árboles o objetos más cercanos al espectador, primero utilizo azules **en la técnica de adentro hacia afuera**, y trabajo primero en las ramas o paredes más alejadas. Luego use colores cálidos para afectar las hojas o objetos más cercanos.

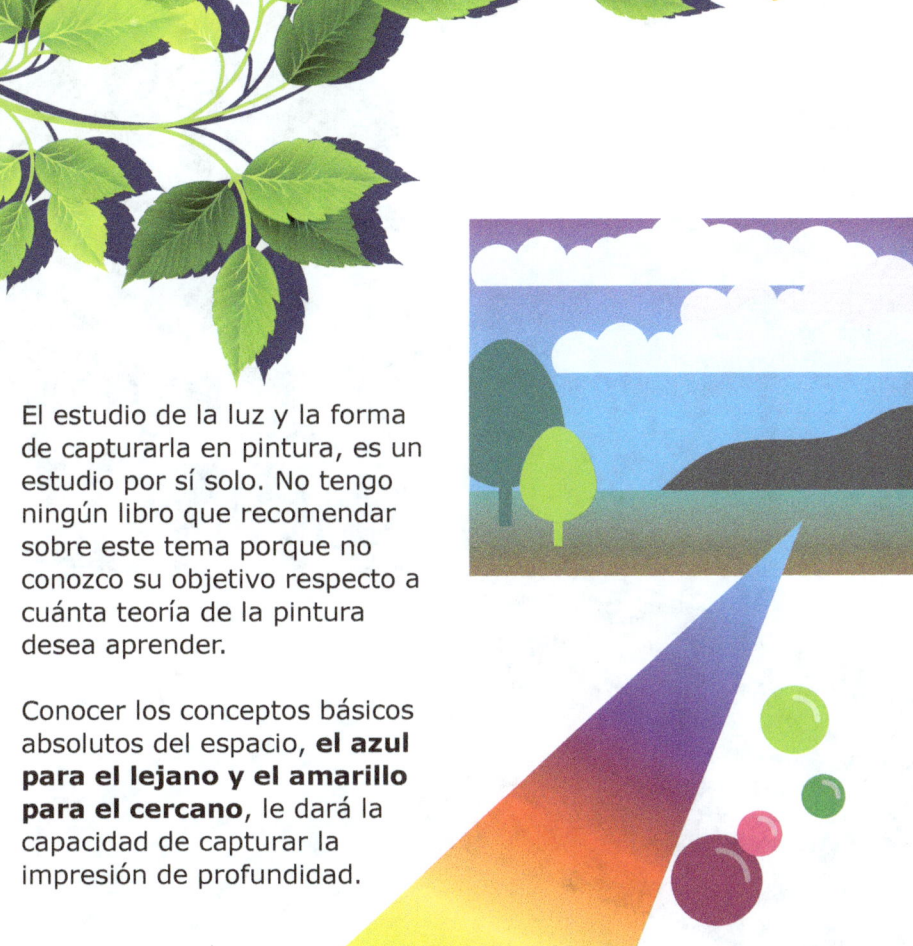

El estudio de la luz y la forma de capturarla en pintura, es un estudio por sí solo. No tengo ningún libro que recomendar sobre este tema porque no conozco su objetivo respecto a cuánta teoría de la pintura desea aprender.

Conocer los conceptos básicos absolutos del espacio, **el azul para el lejano y el amarillo para el cercano**, le dará la capacidad de capturar la impresión de profundidad.

Capítulo Seis | Tarea del Paisaje

La Guia Afuera Para Pintar Abstracta Del Paisaje

Tarea del Paisaje

En este punto de nuestra pintura, podemos comenzar a considerar terminar la imagen en el campo o llevarla a casa y completarla en nuestro estudio.

Personalmente, me gusta terminar las pinturas en casa y en este paso de mi composición, empiezo a pensar en lo que me queda por capturar y el ángulo del sol.

Las sombras bailan de un lado a otro de tu perspectiva a un ritmo que no puedes controlar, pero puedes capturar las sombras y tu escena con el uso de una cámara. Use su teléfono móvil o una cámara para **tomar una foto** de su vista, a un lado de su lienzo.

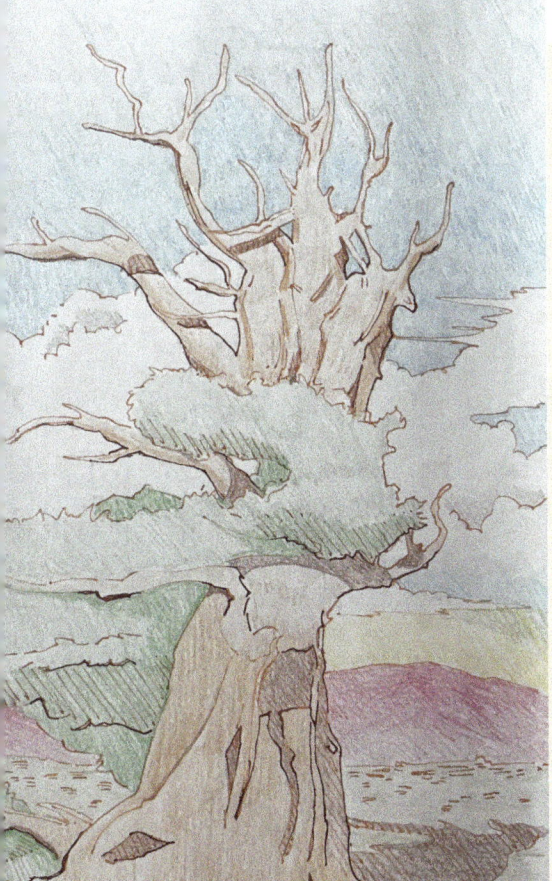

También hago un estudio de boceto rápido de la escena y señalo detalles que pueden perderse en una fotografía, como los puntos de encuentro degradados o los colores adicionales que quiero recordar.

Una vez que estoy satisfecha con mis notas y el progreso que he completado, es hora de empacar.

Capitulo Seis | Tarea del Paisaje

Dejo que el lienzo se seque, luego lo empaco al final. Cuando empaco mi pintura, me cuido de no manchar la pintura o obtener pintura en otras superficies.

No utilizo un portador de lienzo porque trabajo con una variedad de tamaños que resulta demasiado difícil tener una caja lo suficientemente grande para acomodar. Si trabajas con paneles, le sugiero un portaequipajes, como el que se muestra en la imagen, para ayudarle a mantener su trabajo sin problemas.

Puede encontrar estos transportadores de cartón en numerosas tiendas de arte y en el internet

La versión de madera de este transportador es un poco más costosa, pero vale la pena el valor para transportar varios paneles de forma segura y fácil.

Easel Transporters

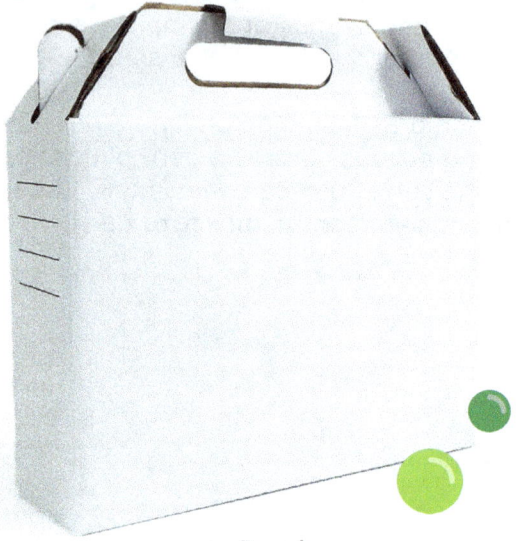

Puedes usar una **caja de paletas sellable** si lo prefieres, pero me gusta viajar lo más liviano posible. En cambio, reutilizo una caja poco profunda donde coloco mi paleta para evitar que se mueva mientras conduzco.

Sealable Palette Box

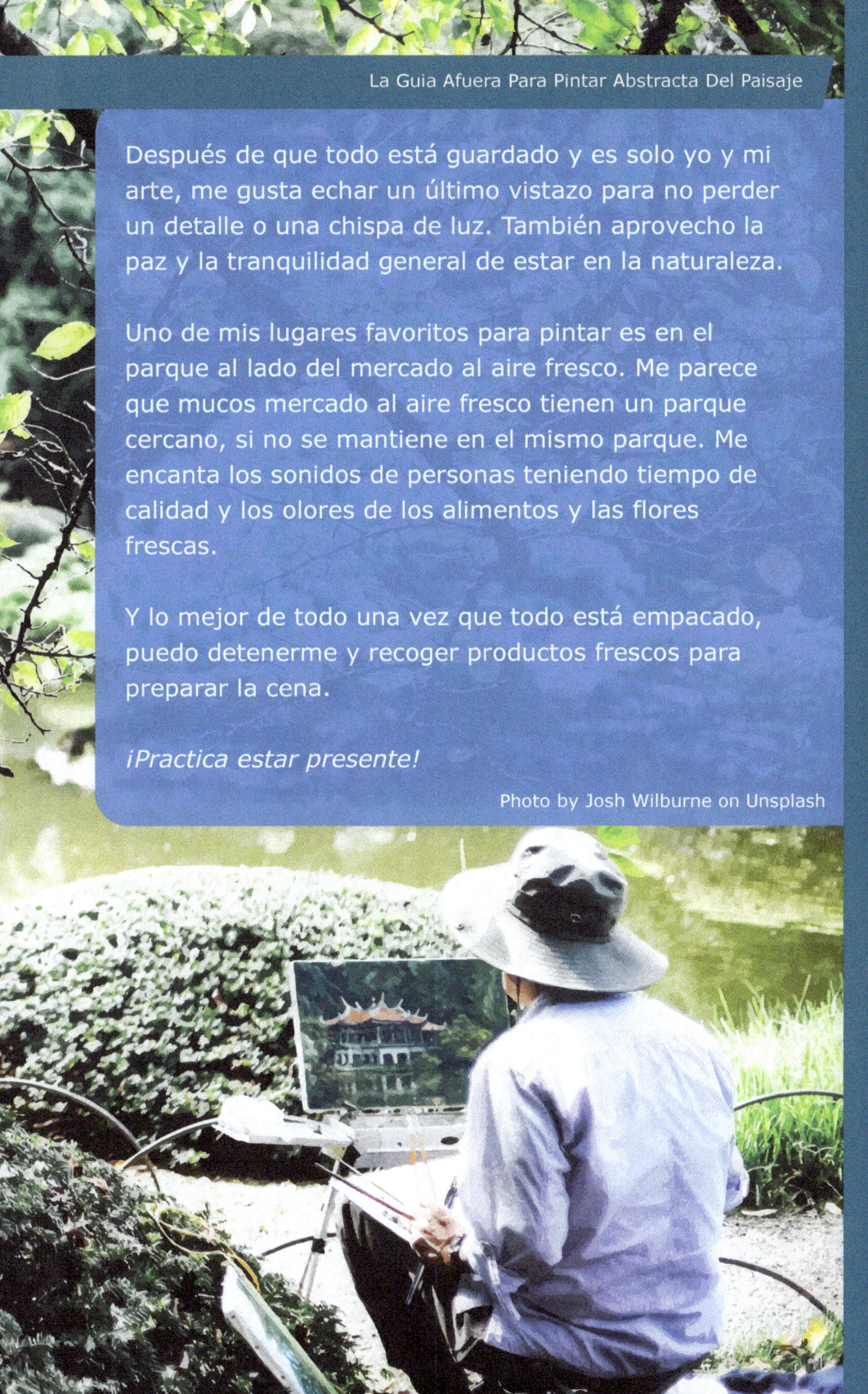

La Guia Afuera Para Pintar Abstracta Del Paisaje

Después de que todo está guardado y es solo yo y mi arte, me gusta echar un último vistazo para no perder un detalle o una chispa de luz. También aprovecho la paz y la tranquilidad general de estar en la naturaleza.

Uno de mis lugares favoritos para pintar es en el parque al lado del mercado al aire fresco. Me parece que mucos mercado al aire fresco tienen un parque cercano, si no se mantiene en el mismo parque. Me encanta los sonidos de personas teniendo tiempo de calidad y los olores de los alimentos y las flores frescas.

Y lo mejor de todo una vez que todo está empacado, puedo detenerme y recoger productos frescos para preparar la cena.

¡Practica estar presente!

Photo by Josh Wilburne on Unsplash

Capitulo Siete | Considerar el Estilo

Considerar el Estilo

Una vez en mi estudio casero, un cuarto en el sótano, tengo el lujo del tiempo y la privacidad para seguir trabajando en mi pintura.

El estudio de mi casa consiste en una mesa de TV portátil, un caballete grande y estanterías de plástico para guardar mis pinturas y instrumentos.

Uso una silla de oficina sin reposabrazos para que mi estudio sea más cómodo.

Nada de lo que poseo es nuevo. Prefiero comprar usado o hecho a mano. He tenido la suerte de encontrar todos mis instrumentos que necesito en el Internet o en las tiendas locales.

La Guia Afuera Para Pintar Abstracta Del Paisaje

Ahora podemos considerar agregar toques personales y estilo a nuestra imagen que hará que su trabajo sea únicamente suyo. Comienzo agregando más color a mi paleta si es necesario y preparando **mis brochas C, D y E** o el bright, round y detail brocha.

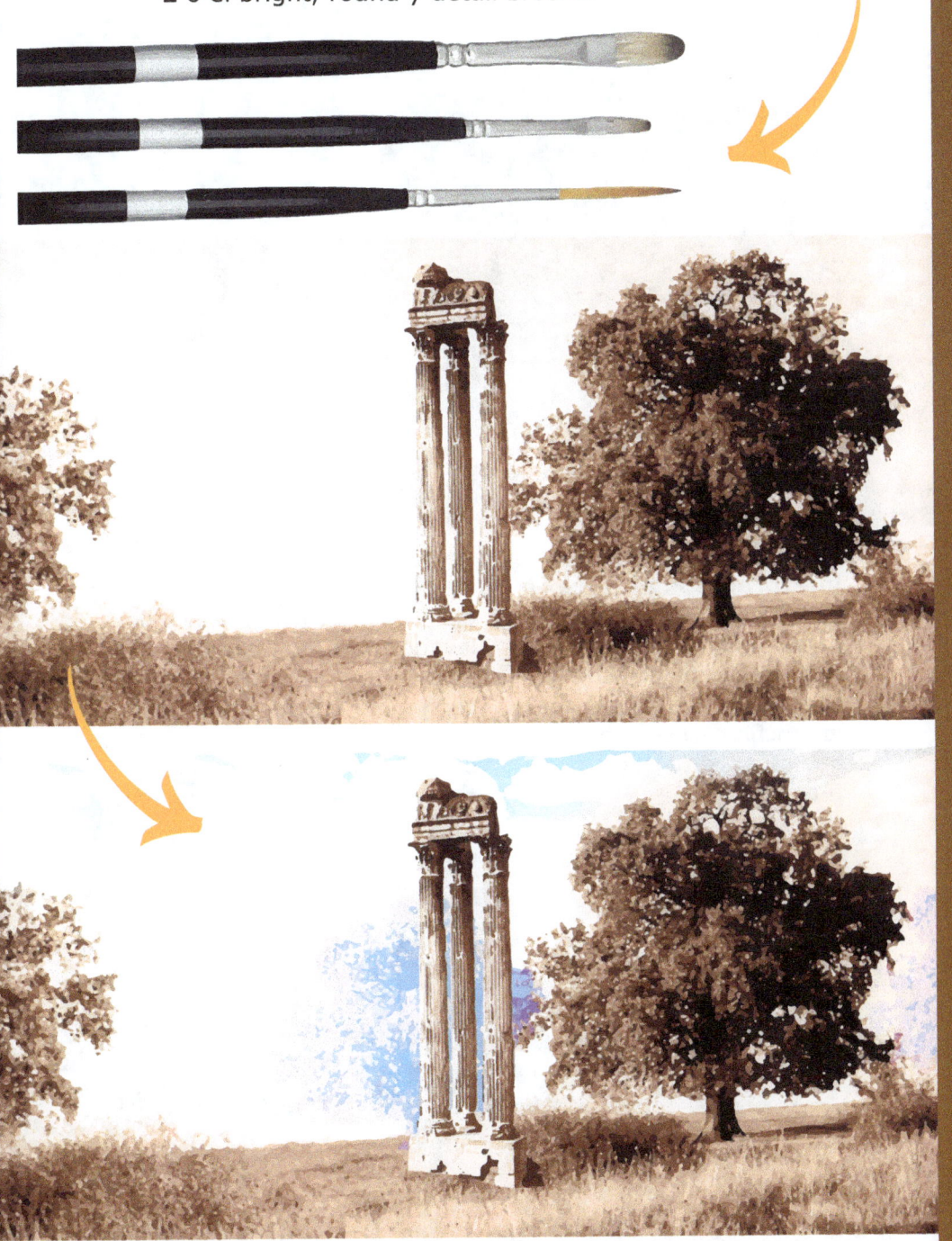

Capitulo Siete | Considerar el Estilo

La mayoría de las adiciones que hago en este momento son de color frescos y uso un azul suave para mezclarlo con mis colores para agregar lo que me gusta llamar **"detalles fantasma"**. Siempre trabajo de abajo hacia arriba o de adentro hacia afuera, para crear sombras y profundidades naturales.

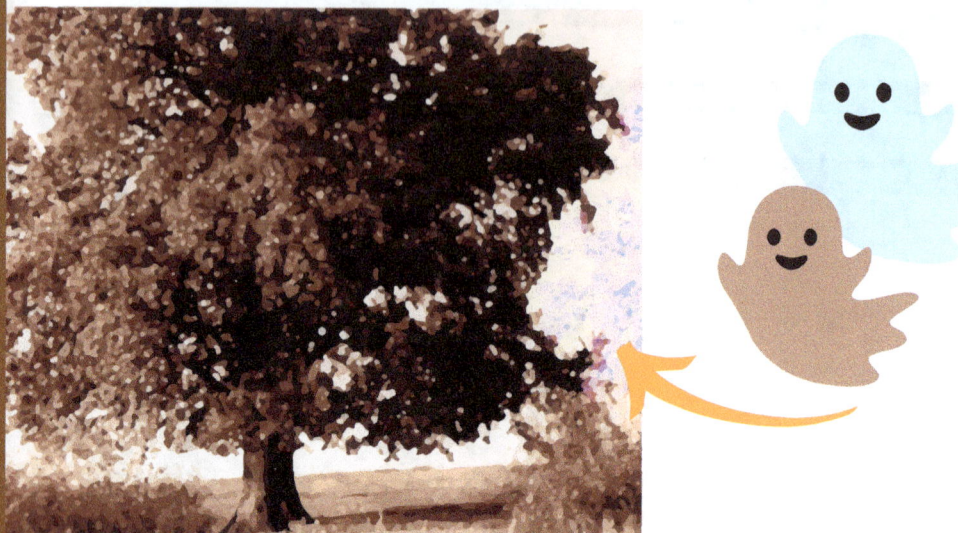

Luego agrego **detalles interpretados** a las nubes usando una brocha plano, cargado con pigmento teñido de azul lblanco, asegurándome de mantener la brocha casi seca para que mis rastrillos sean prominentes.

Luego permito que el color se seque, volviendo a trabajar unos días después. Luego aplico un lavado sobre la superficie, usando movimientos circulares con pigmento violeta diluido como se muestra. Luego, limpio suavemente el lavado para revelar algunos de los pigmentos más blancos para crear reflejos y contrastes naturales.

La Guia Afuera Para Pintar Abstracta Del Paisaje

Repito el proceso en otras áreas de la imagen donde quiero crear movimiento, estudiando dónde se esperaría el movimiento, como la superficie del agua o las hierbas cercanas.

Luego uso mi **brocha C** para agregar el gradiente del cielo. Puedes intentar reproducir el gradiente que tienes en tus fotografías, pero prefiero interpretar la escena con un estilo impresionista de California. Donde las pinturas parecen tener una neblina púrpura que oculta toda la escena en una primavera perfecta.

Una vez más, trabajando desde abajo hacia arriba, construyo mi gradiente utilizando **la brocha C** durante la mayor parte del trabajo, pero también utilizo **la brocha D** para agregar gradientes a través de las ramas de los árboles y alrededor de mis ruinas.

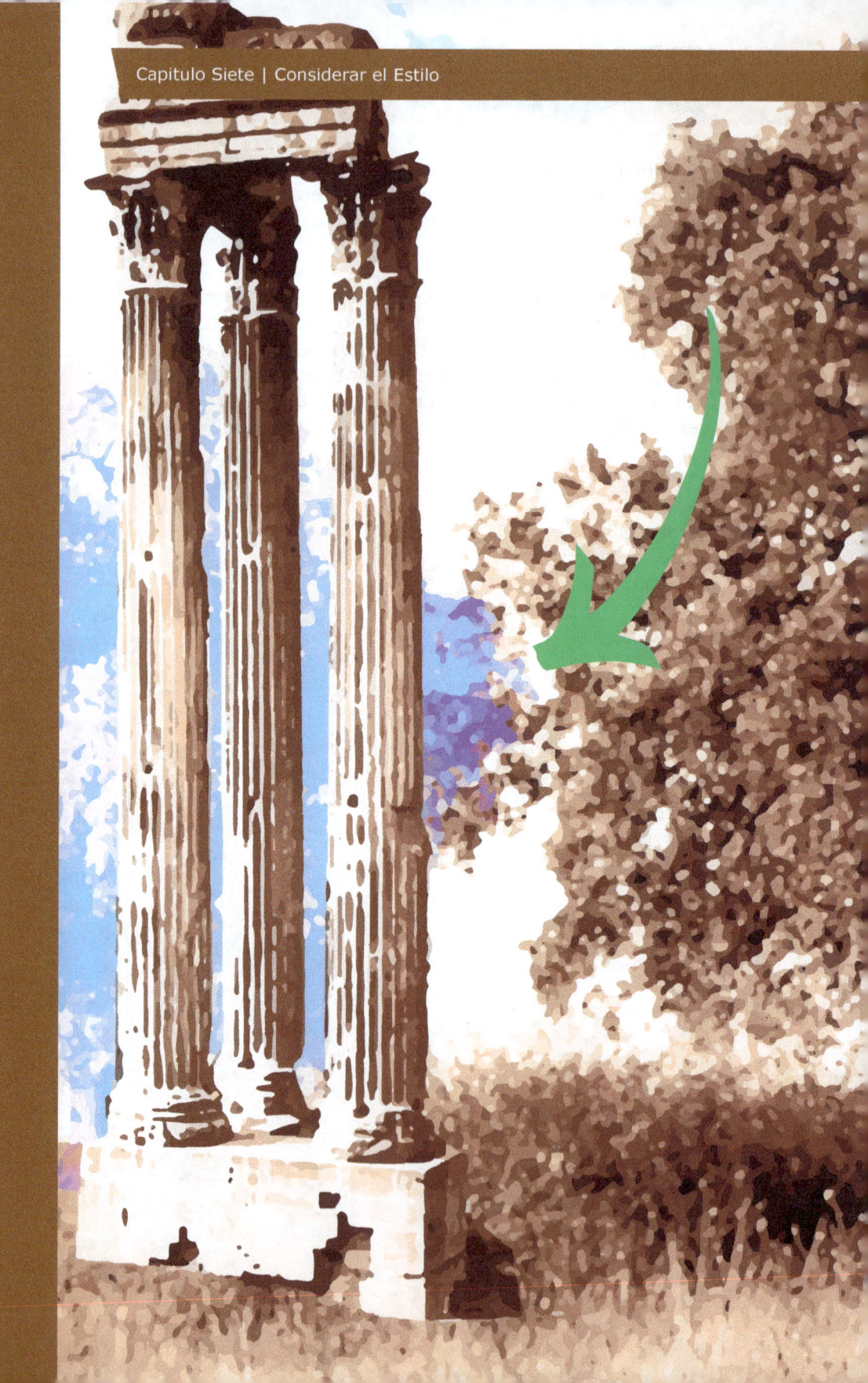

Capítulo Siete | Considerar el Estilo

La Guia Afuera Para Pintar Abstracta Del Paisaje

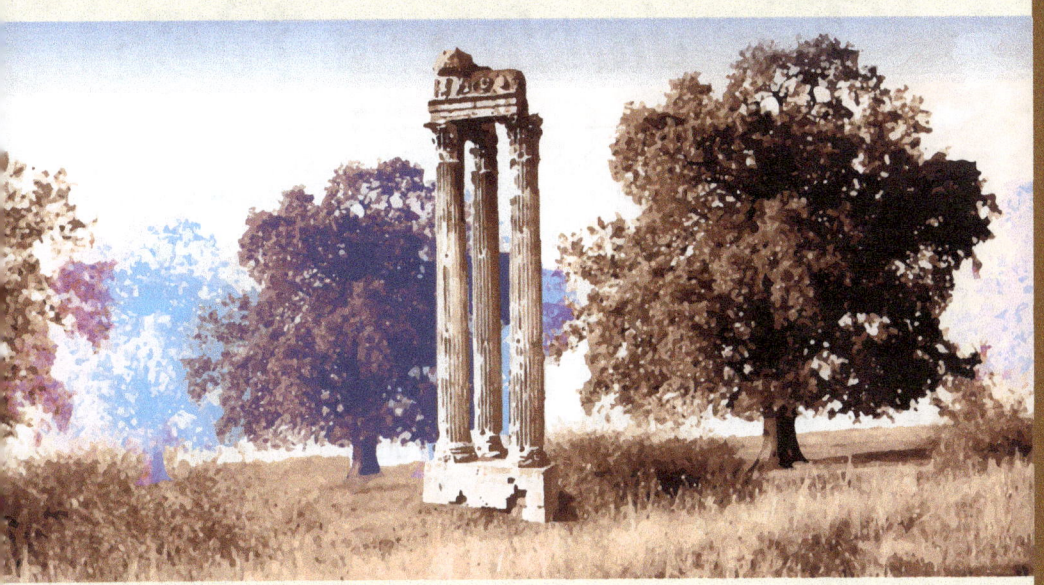

Aquí está una de mis fotos pintadas mientras vivía en Dakota del Norte. Sentía nostalgia por los templos con los que había crecido cerca de mi casa cuando era niña, y decidí pintar esta imagen.

Se llama "Cielo abstracto con templos y palomas". Durante unas vacaciones de verano en la escuela, realicé una búsqueda espiritual y encontré un templo budista cerca de mi casa. Me inscribí ese verano para ser monja por unas pocas semanas y esta foto fue inspirada por mi experiencia.

Me dejó una impresión que sigue hasta hoy y llena mis sueños con colores y vistas exóticas.

Encuentra la Belleza en lo que Tienes.

Capitulo Ocho | Trabajando con Fotos

Trabajando con Fotos

También aprovecho las fotografías que tomé del paisaje cuando estaba pintando en el sitio, para usarlas como **referencia para detalles** adicionales que podría haber perdido.

Cuando utilizo las fotografías como referencia, **nunca pretendo copiar la fotografía directamente** o copiar tantos detalles como pueda ver, *entonces por qué pintar.*

La pintura es una interpretación de lo que deseas decir, no una copia directa de lo que ya está allí. La fotografía hará un trabajo mucho mejor de lo que realmente podría hacer tu pincel.

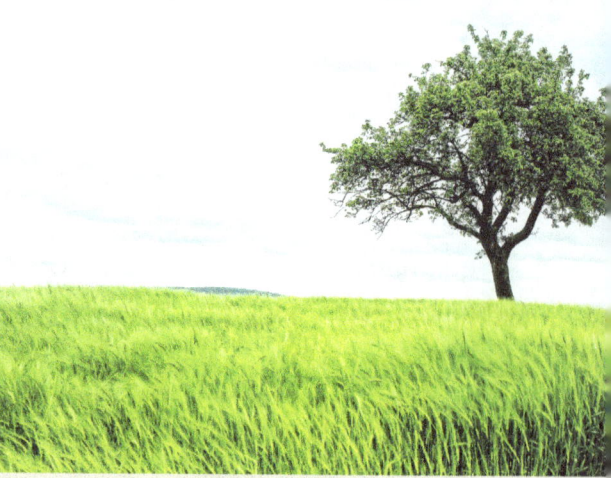

Luego aclaro la imagen hasta en un 50%, para resaltar los detalles en las sombras y eliminar gran parte del "negro" que las cámaras digitales tienden a crear.

También hago **una copia de la fotografía** en mi teléfono inteligente, luego la **cambio a blanco y negro**. Trabajo los valores y el umbral para hacer que la imagen sea lo más bloqueada posible sin que la imagen se vuelva completamente negra. (Arriba a la derecha)

La Guía Afuera Para Pintar Abstracta Del Paisaje

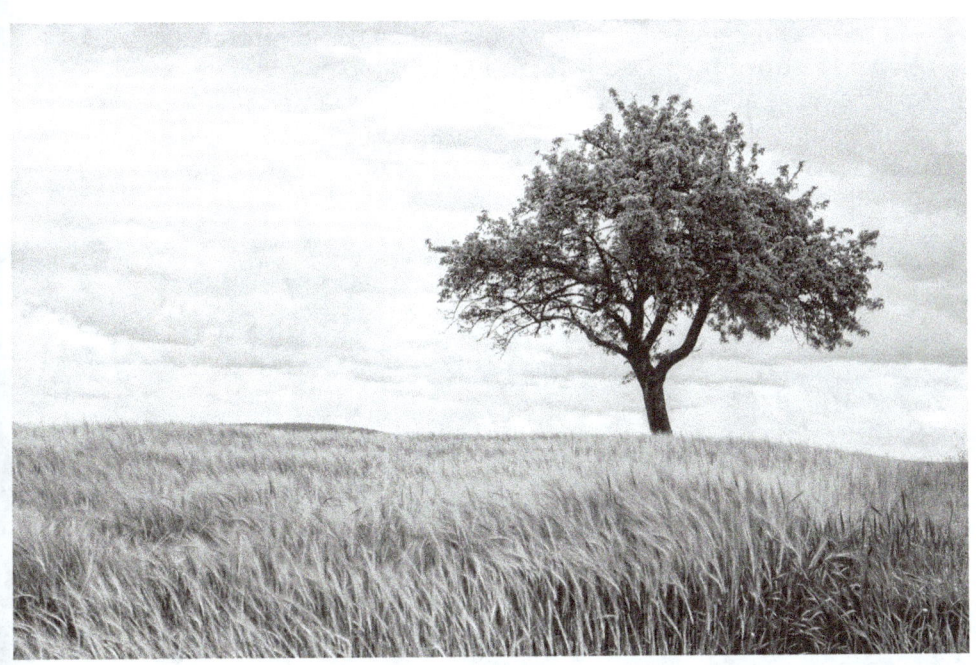

Utilizo esta fotografía en blanco y negro altamente contrastada para **verificar los detalles de mi arte**. También lo uso para mostrarme dónde podría agregar algunos detalles, o concentrarme en áreas donde el ojo puede naturalmente fluir, así como el equilibrio general.

Si quiero asegurarme de que mi imagen tenga una precisión general, **doy vuelta mi imagen digital y mi arte** a observar cualquier cosa que destaque.

Es posible que deba tomar un descanso en este momento, para volver con los ojos completamente nuevos y ver qué se destaca.

Corrije, agregue, elimine o haga cualquier cosa que crea que necesitas hacer para equilibrar su arte.

Capitulo Ocho | Trabajando con Fotos

Me tomo con calma cuando uso fotografías como referencia. **Evito la sobrecarga de información.** Una vez conocí a un artista que había pasado más de cinco años tratando de copiar una fotografía, pero estaba atrapado en todo tipo de detalles porque estudiaría y volvería a estudiar su fotografía de referencia.

Había reelaborado su fotografía hasta el punto de que se parecía a manchas verdes y manchas de rojos, en lugar de una escena de nenúfares y estanques que intentaba recrear.

Pero lo que me preocupó fue el instructor, que era más habilitador que profesor y estaba atando al estudiante durante mucho tiempo, y durante lo que parecían ser muchos años por venir.

Una cosa que me dio pausa fue el instructor y escuela de arte buscaba ganar tanto dinero de sus estudiantes en lugar de ofrecer consejos, técnicas y conocimientos adecuados en un semestre o dos.

Un montón de escuelas de arte y universidades con fines de lucro esconden una naturaleza depredadora detrás del estandarte de la educación superior. Esté atento a las cosas que le dan pausa y sige tu instintos.

La Guia Afuera Para Pintar Abstracta Del Paisaje

"Si te quedas atascado, aléjate de tu escritorio. Salga a caminar, tome un baño, vaya a dormir, haga un pastel, dibuje, escuche música, medite, haga ejercicio; Hagas lo que hagas, no te limites a fruncir el ceño ante el problema.

Pero no hagas llamadas telefónicas ni vayas a una fiesta; Si lo haces, las palabras de otras personas aparecerán donde deberían estar tus palabras. Espacio abierto para ellos. Se paciente."

— *Hilary Mantel*

Foto por: W. Tse

Capitulo Nueve | Terminar o No Terminar

Terminar o No Terminar

Después de darle suficiente tiempo a la imagen para que se seque, puede tardar hasta tres meses si está usando aceites, es hora de considerar si va a mostrar su trabajo o a reciclarlo.

No tengo mucho espacio ni mucho dinero para gastar en almacenar y comprar lienzos nuevos. Si no puedo encontrar un comprador o diciéndole a mis amigos y compañeros del trabajo, entonces considero colgar mi foto o reutilizarla.

Tengo varios lienzos que giro para pintar y estudiar.

Colocaré la última imagen, configurada para reciclaje, en la parte posterior de la pila para que se seque y, por si acaso, la reconsideré y quise guardarla.

Si he decidido vender o colgar mi foto primero **agrego mi firma al frente del lienzo**, usando un color más claro que el área. Solo agrego las letras **EM seguidas por el año**, en la esquina derecha de mi imagen, aproximadamente a una pulgada de los bordes.

La Guia Afuera Para Pintar Abstracta Del Paisaje

Luego creo una historia en una tarjeta o uso cartulina en la que puedo escribir y pego la tarjeta a la esquina posterior de la imagen con cinta adhesiva, lienzo o pegamento para tela.

Escribo los detalles completos de la escena, incluido el título de la pintura, el medio utilizado y la ubicación que inspiró la imagen. Si también quisiera, podría incluir un cuento o un poema para explicar mejor mi descripción.

Me aseguro de mantener la tarjeta flash anidada en una esquina como se muestra, asegurándome de que sea lo más segura posible antes de pasar a agregar el acabado o el barniz.

Capítulo Nueve | Barniz o No Barnizar

¿Qué barniz utilizar? Utilizo un **proceso de dos pasos** para mantener las delicadas capas de color que he usado para construir mi pintura y para no borrar los detalles con barniz.

Pongo mi pintura plana, en mi patio y encima de una ropa vieja de pintor alejo de cualquier mueble de patio o cosas que no deseo barnizar.

Luego, uso un trapo sin pelusa o una brocha sintético grande para eliminar suavemente el polvo o los residuos que se hayan acumulado en la imagen.

Una vez que estoy satisfecho de haber quitado la mayor cantidad de polvo posible, aplico una capa de spray Damar Varnish Matte para sellarlo.

Me aseguro de mantener los movimientos de mis manos parejos y alrededor de dos pies por encima de la imagen. Dejo reposar el cuadro durante unas horas antes de apoyarlo contra algunos muebles del patio para dejar que se seque durante la noche.

Nota: No olvide consultar el clima o informar a sus compañeros o seres queridos que tienes una imagen secándose en el patio.

La Guia Afuera Para Pintar Abstracta Del Paisaje

En la mañana siguiente, traigo mi pintura y la tela a mi estudio y me acosté en el medio de mi estudio de trabajo.

Mientras el polvo se asienta, **mezclo el barniz** de la siguiente manera, considerando cuánto puedo necesitar y adivino lo mejor que puedo:

Use un Vaso de Plástico

Mezclar.) 1/4 Barniz mate para cuadros
Matte Picture Varnish

Mezclar.) 3/4 Barniz líquido Damar
Liquid Damar Varnish

Utilizo **una brocha sintética de 1 a 2"** pulgadas para trabajar con cuadrados, dependiendo del tamaño general de la imagen, hasta que el lienzo queda cubierto de manera uniforme.

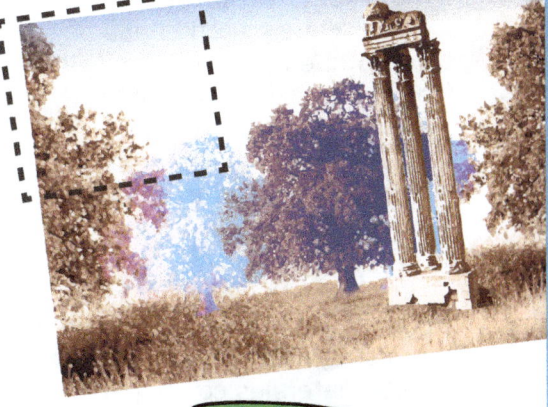

Prefiero usar esta mezcla para obtener un brillo rico como joya, pero tiene un toque de acabado mate.

Dejo que la imagen **descanse y seque durante cinco días**, para garantizar que el barniz esté completamente seco. Pero por lo general, solo se tarda un día en secarse si uso una capa delgada de barniz.

Capitulo Nueve | Barniz o No Barnizar

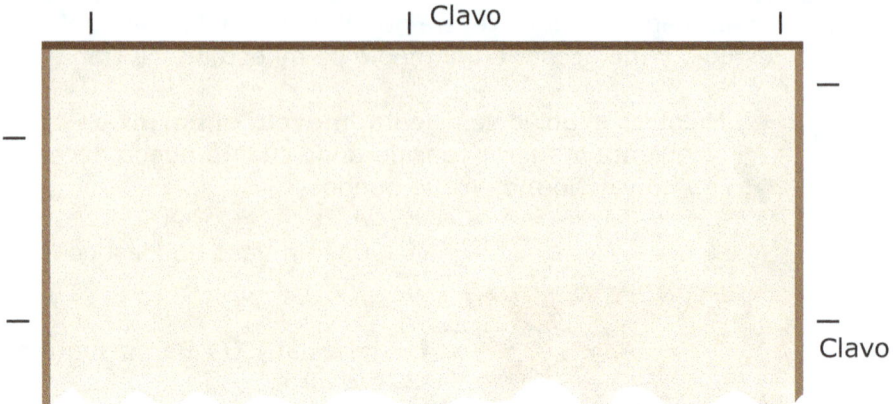

¿Qué hacer con el cuadro?

Utilizo una técnica de caja de sombra para enmarcar mis imágenes.

Utilizo una **pequeña sierra de mano** para cortar tiras de madera que tienen el mismo ancho que el lienzo y las coloco en los bordes de la pintura. Puedes encontrar tiras de madera precortadas en cualquier tienda de arte o ferretería general alrededor de la sección con puertas.

Puedes ver en el ejemplo que se muestra, superpuesto las dos partes laterales con la parte superior y inferior para darle un aspecto más refinado.

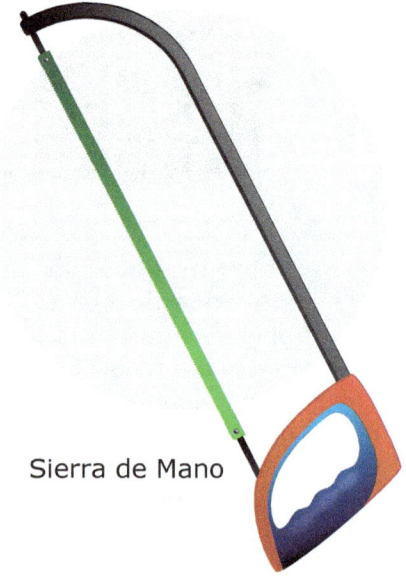

Sierra de Mano

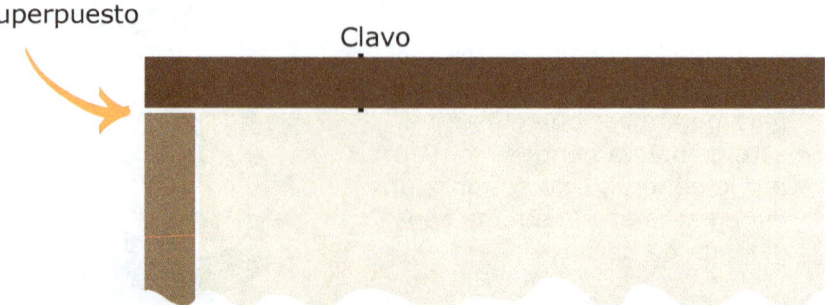

La Guia Afuera Para Pintar Abstracta Del Paisaje

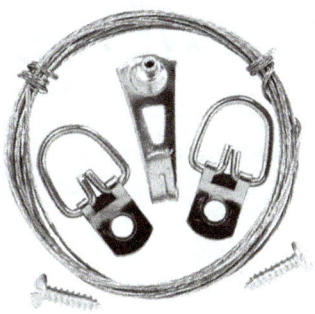

Luego **clavo un cable en la mitad superior de la parte alto posterior de la imagen** como se muestra. Siempre use los clavos más cortos posibles con una cabeza pequeña para asegurar su marco pero no para penetrar completamente hacia el otro lado.

También puedes comprar un kit para colgar fotos si no estás seguro de qué material para colgar quieres usar.

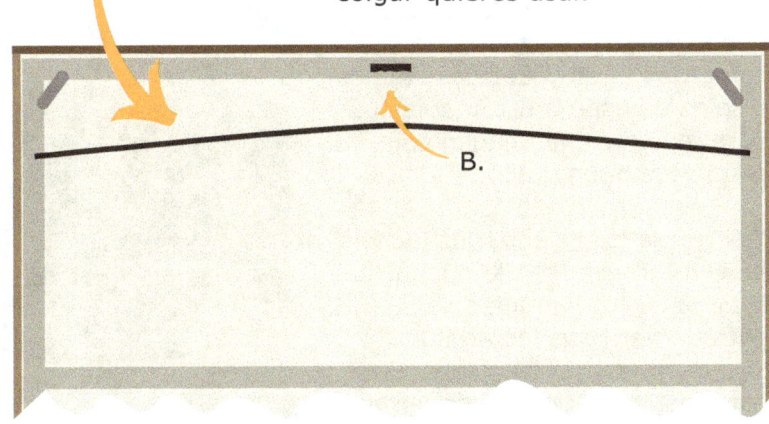

B.

B.) También puedes clavar un gancho de imagen junto con su cable.

Dependiendo del tamaño de su imagen, es posible que necesites usar dos o tres ganchos para colgar tu imagen.

Es posible que también deba ponerse en contacto con la galería en la que planea exhibir su obra de arte, ya que pueden tener detalles específicos para mostrar su obra de arte.

Capítulo Diez | Muestra tu Trabajo

Muestra tu trabajo

El paso final de tu obra de arte es mostrarla. Dependiendo de dónde vives, puede que le resulte difícil ubicar el espacio de exhibición, como hice en Los Ángeles.

Las galerías en Los Ángeles requieren un sólido resumen de premios, historia de exposiciones y premios para mostrar un número mínimo de pinturas, independientemente de si vendes una pieza.

Sin embargo, en el Medio Oeste, donde vivo ahora, todo tipo de cafeterías, restaurantes, estudios o salas de espera están abiertos para mostrar una imagen completa y de buen gusto.

Y si revisa los calendarios locales en el internet, debería encontrar fácilmente las llamadas de entrada para que los artistas locales muestren sus pinturas para festivales de arte de verano y festivales de música.

Foto por: A. Lepik

¿Qué precio venderé mis pinturas? Utilizo ejemplos de otros artistas que muestran obras de arte similares en la ciudad y en el clima económico.

Pongo precio a mis pinturas aproximadamente un 25% más bajo que el próximo competidor y ofrezco descuentos en efectivo de hasta el 50%. También he intercambiado imagines con artistas quienes comparto un interés.

La regla básica para mí es al menos hacer la compra de mi lienzo y el costo de los suministros en proporción, luego una tarifa por hora adicionales de 8 horas.

$34.00 Lienzo + $26.00 Suministros + (15 x 8) = $180.00

La Guia Afuera Para Pintar Abstracta Del Paisaje

No pinto imágenes para enriquecerme, pero tampoco puedo regalarlas o no serán atendidas. O así ha sido mi experiencia.

Cuando decidimos asumir el deber de pintor, tendemos a ser motivados por la idea de que de alguna manera seremos famosos, o al menos así fue para mí. Y que algún día pronto mis imágenes se exhibirán en museos de todo el mundo.

A medida que pasa el tiempo, ya no aspiro a tales alturas, sino que trabajo para seguir aprendiendo y afinando mi estilo de pintura. Pinto por amor a la pintura, sin importar si el mundo se vuelve para admirar una sola imagen que muestro.

Diviértete pintando y mantente abierto a nuevas ideas y nuevas técnicas. Aprenda reglas para romperlas o aprenda reglas para mejorar su estilo y tenga el coraje de seguir saliendo y pintando en la naturaleza.

Recursos

Los recursos que se mencionan a continuación están destinados a ser utilizados como referencias y están sujetos a cambios después de la fecha de impresión de este libro. No son avales ni publicidad de ninguna manera.

Para aprender más sobre el senderismo y para obtener consejos de senderismo:
https://americanhiking.org/hiking-resources/

Gratis recursos de imagen en internet:
https://wellcomecollection.org
http://www.reusableart.com
https://publicdomainreview.org

Aplicación para la manipulación de fotografías:
Snapseed | Free Google App for iPhones and Android smartphones.
- Una amplia gama de herramientas de edición.
- Ajustes de exposición, color, blanco y negro.
- Corrección de perspectiva, recorte, rotación y enderezado.
- Y mucho más.

Nota: Asegúrese siempre de usar las imágenes bajo derechos de reutilización y producción.

Kline Academy of Fine Art
Art Classes in Los Angeles for all levels
https://www.klineacademy.com

Kline Academy of Fine Art provides the best Art classes in Los Angeles for all ages & levels to learn drawing and painting from classical realism to contemporary

Beréskin – Gallery & Art Academy
https://www.bereskinartgallery.com
Art Academy in Eastern Iowa just north of Davenport.

The Weather Channel
https://weather.com
The Weather Channel and weather.com proporcionar un pronóstico meteorológico nacional y local para las ciudades, así como radares meteorológicos, informes y cobertura de huracanes.

Recursos

Gamblin Artists Colors
https://gamblincolors.com
Visite Gamblin para conocer las pautas excepcionales y las técnicas de pintura de seguridad y pintura al óleo.

¿Con qué color de óleo negro deberías pintar?
https://gamblincolors.com/choosingblackoilpaint
Si no estás seguro de qué color usar, lee el artículo mencionado anteriormente en Gamblin.

Recursos

Suministros

Los suministros que se mencionan a continuación están destinados a ser utilizados como referencias y están sujetos a cambios después de la fecha de impresión de este libro. No son avales ni publicidad de ninguna manera.

BLICK Art Materials, Supplies, Crafts & Framing
https://www.dickblick.com
Blick Art Materials lleva una variedad de suministros de arte en línea. Explore nuestra selección de pinturas, lienzos, materiales de dibujo, manualidades, proyectos creativos y más.

Open Box M
https://www.openboxm.com
Open Box M ofrece kits de pintura, caballetes y equipos Plein Air de calidad, livianos y portátiles hechos en los Estados Unidos.

Michaels Stores – Art Supplies, Crafts & Framing
https://www.michaels.com
Michaels ofrece una selección de artículos de artesanía en línea o en una tienda cerca de usted.

Plein Air Easels by Artwork Essentials
www.artworkessentials.com
Artwork Essentials le ofrece caballetes de aire plein, caballetes de campo, portadores de paneles húmedos y otros materiales de arte.

Hobby Lobby Arts & Crafts Stores
https://www.hobbylobby.com
Hobby Lobby Las tiendas de arte y artesanía ofrecen una amplia selección de artículos de arte y artistas asequibles en línea y en tiendas.

eBay: Electronics, Cars, Fashion, Collectibles and More
https://www.ebay.com

Freepik: Free vectors, photos and PSD
www.freepik.com
Más de un millón de vectores gratis, PSD, fotos e iconos gratis. Regalos exclusivos y todos los recursos gráficos que necesita para sus proyectos.

Resources

Unsplash: Beautiful Free Images & Pictures
https://unsplash.com
Imágenes y fotos hermosas y gratuitas que puedes descargar y usar para cualquier proyecto. Mejor que cualquier foto libre de regalías o stock.

Untitled (Ruins of Roman Forum) Date: c. 1867
Artist: Robert MacPherson
Scottish, 1811–1872
https://www.artic.edu

www.ingramcontent.com/pod-product-compliance
Lightning Source LLC
Chambersburg PA
CBHW072207170526
45158CB00004BB/1790